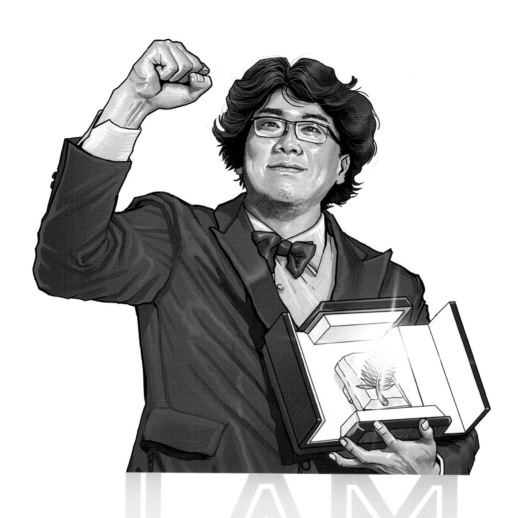

I AM ★ 奉俊昊

目　　錄

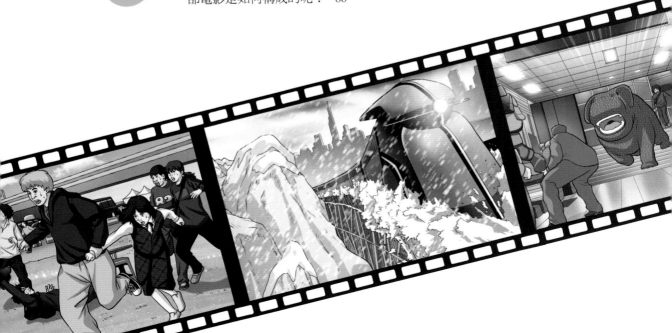

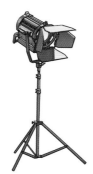

I AM
進入之前

★全體一致 聚集在一起的人們意見都相同。

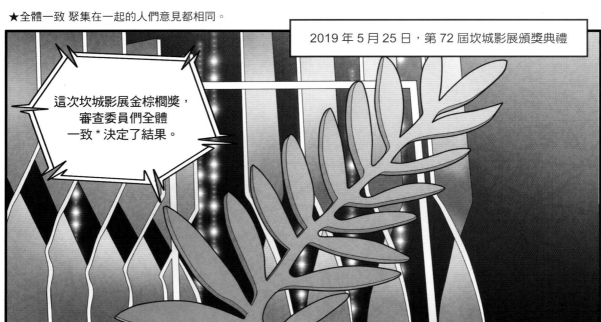

這次坎城影展金棕櫚獎，
審查委員們全體
一致 * 決定了結果。

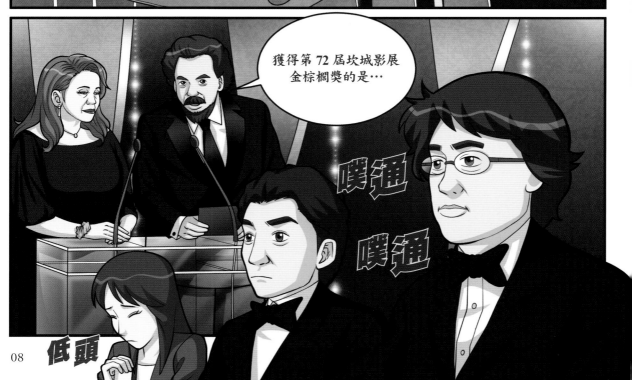

獲得第 72 屆坎城影展
金棕櫚獎的是…

噗通
噗通

低頭

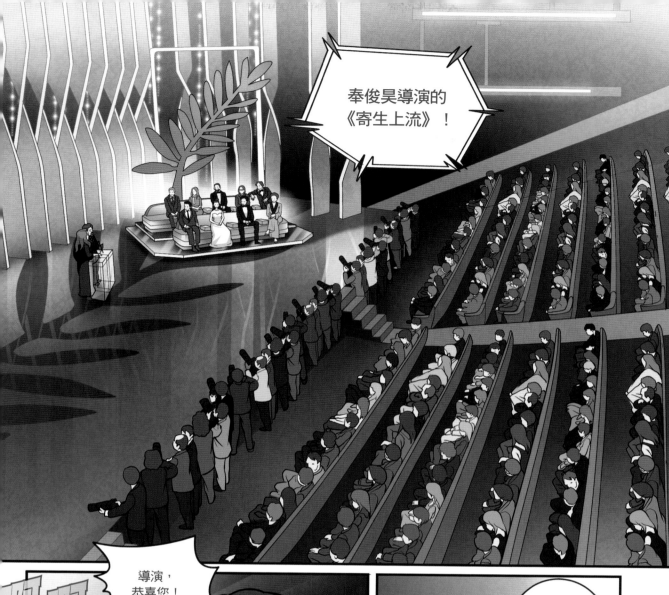

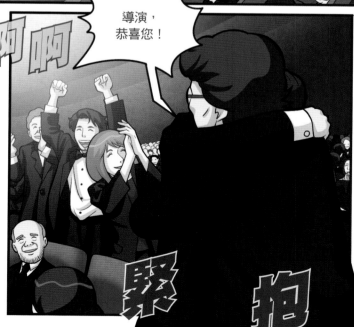

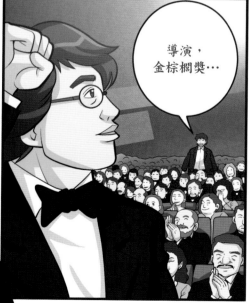

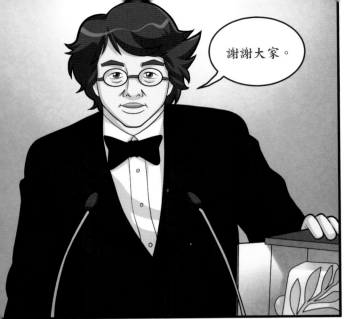

謝謝大家。

濕潤

我做夢也沒想到會有這麼一天能親手觸摸到獎盃。

導演…

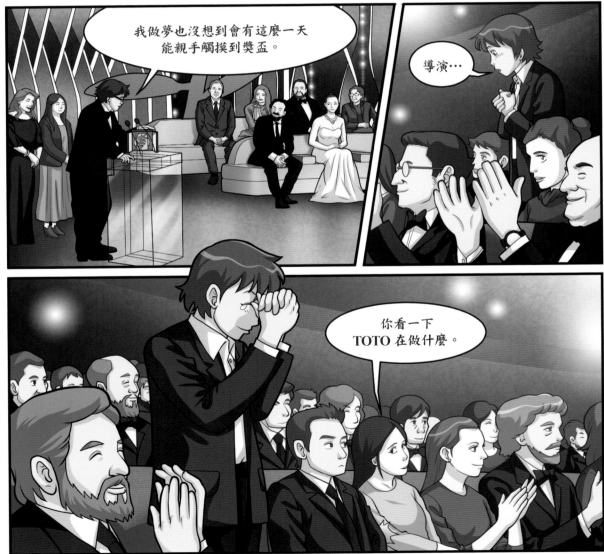

你看一下 TOTO 在做什麼。

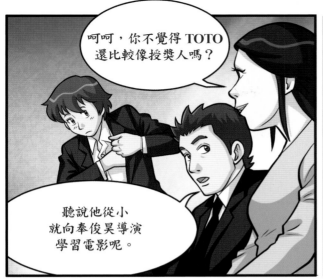

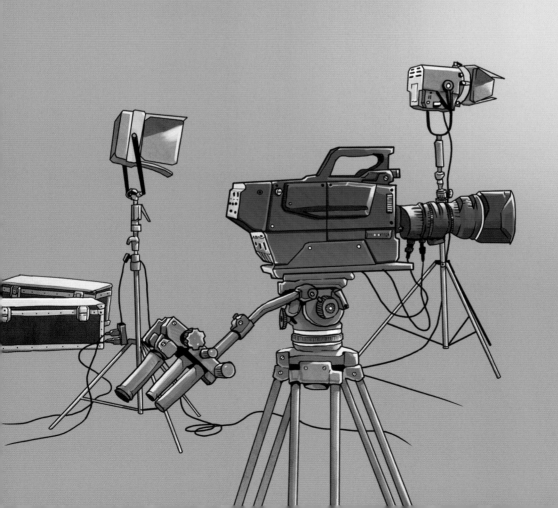

第1章

夢想成為
電影導演

1981 年

電影名稱是
《單車失竊記》？

咦？

腳踏車
被偷走了！

14

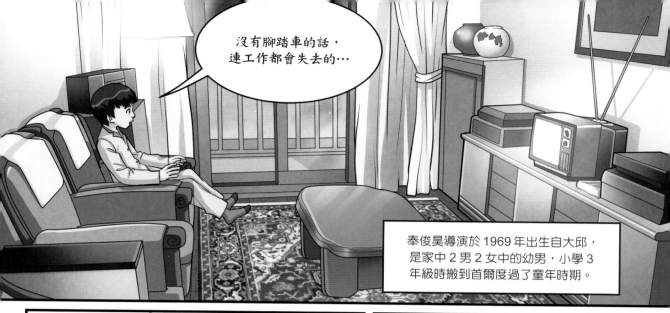

沒有腳踏車的話，
連工作都會失去的…

奉俊昊導演於 1969 年出生自大邱，是家中 2 男 2 女中的幼男，小學 3 年級時搬到首爾度過了童年時期。

哎唷，太悶了！
還不快把小偷趕出去，
到底在做什麼啊。

…？

場面怎麼會看起來
這麼淒涼呢？

明明就只是安靜地
坐在那裡而已…

結果還是沒有找到腳踏車。

下週同一時間

電影怎麼這麼短！如果播個十個小時的話，就可以看個痛快了…

啊！對了！

是 AFKN 電影的時間。

前面的障礙物…

向右…

不要!

嗒啦

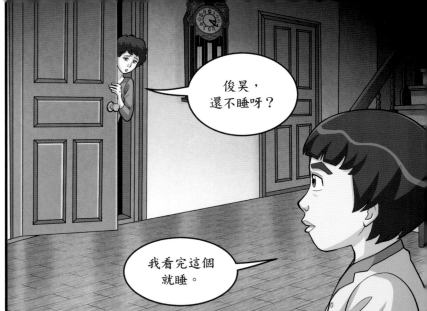

俊昊，還不睡呀？

我看完這個就睡。

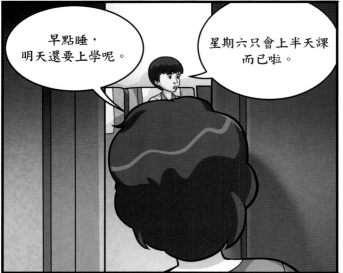

早點睡，明天還要上學呢。

星期六只會上半天課而已啦。

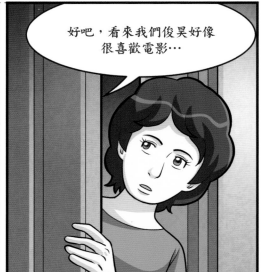

好吧，看來我們俊昊好像很喜歡電影…

I shoot you!

英文他應該也聽不懂吧…

嗒

18

THE END

哎唷…
咦？

時間怎麼…

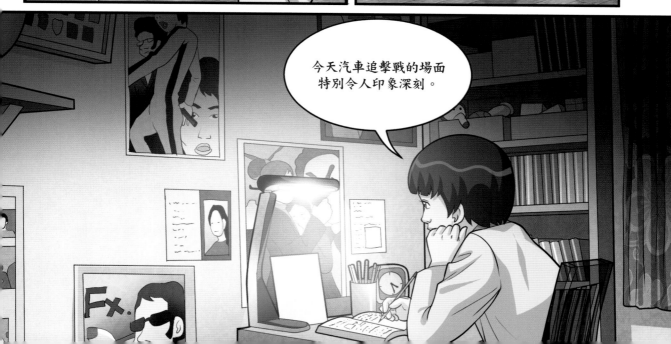

今天汽車追擊戰的場面
特別令人印象深刻。

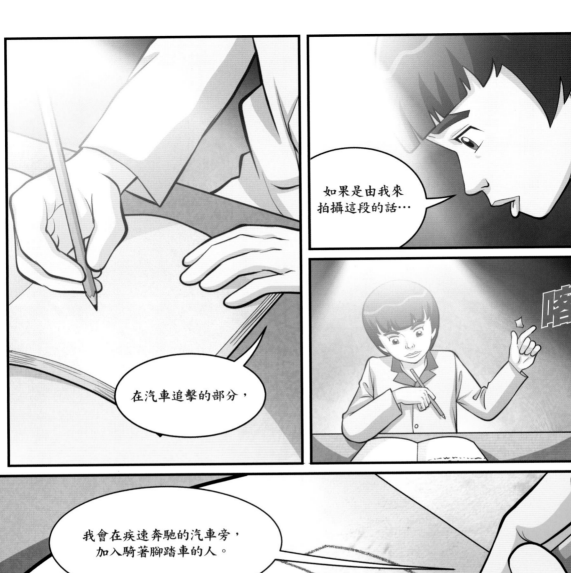

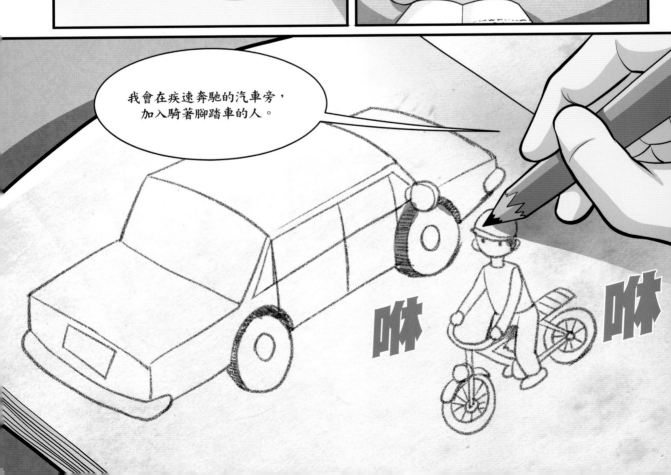

這樣觀眾就能知道汽車跑得相當地快。

啾啾

我果然很有天賦，要不要成為漫畫家呢？

電影全看完了，電影心得也都寫完了，現在…

啪

厚厚一疊

再看一下漫畫書，就該睡了。

哈哈哈哈

哈哈

跟你們說，
我昨天不是看了一部叫
《單車失竊記》的電影嗎…

結果，
主角把腳踏車…

七嘴 八舌

真的
假的？

你說他把別人的
腳踏車偷走了？

就是說啊。

他說想把自己的腳踏車
還給別人。

為什麼要把自己的
腳踏車給別人？

22

主角因為同情才這樣做吧，反正就這樣…

別再談論電影了啦，休息時間都要結束了。

快點分完組，一起去踢足球吧！

好吧。

我還沒說完耶…

我們再聽一下俊昊的故事啦！

回家看電視不就知道了嗎。

嘖，可是我們家沒有電視…

俊昊，一起去踢足球吧！電影內容等踢完足球再講給我聽。

什麼？俊昊除了電影，不是對什麼都沒興趣嗎？

俊昊要加入嗎？

大家，等一下！

俊昊，你…？

我也要去。

俊昊，你說你也要踢足球？

你不是不喜歡足球嗎？

那又怎樣？就一起踢吧！

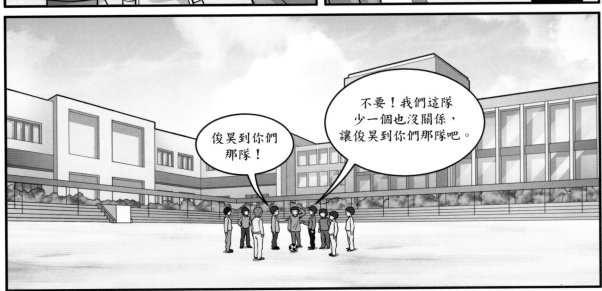

俊昊到你們那隊！

不要！我們這隊少一個也沒關係，讓俊昊到你們那隊吧。

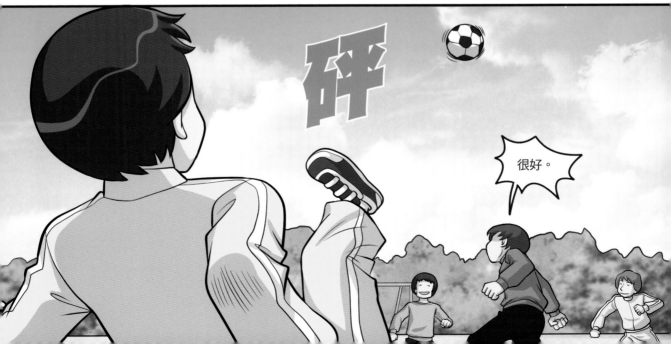

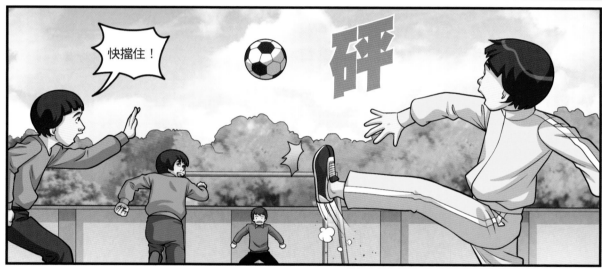

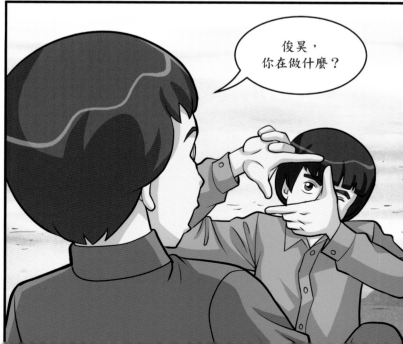

哇，
這樣由下往上拍的話，
看起來更有氣勢呢。

閃開！
我不能讓他們
進球啦。

這，
這邊…？

稍微往右邊
一點！

嗯，這樣看起來更平穩，
稍微再把下巴抬起來一點
可以嗎？

這樣嗎？

哎！

砰

在做什麼啊？
還不防守！

一下子

啾

天啊！

啾 啾 啾 啾

碎

咚 咚

啊，主角消失了。

進球！

你怎麼連一般的
射門都擋不住？

那個…

俊昊都是
因為你啦！

大家，我告訴你們一個神奇的事情。

？？

如果可以這樣拍攝的話…

在做什麼啊？

看起來更像很會踢足球踢的人，神奇吧？

你比較神奇吧。

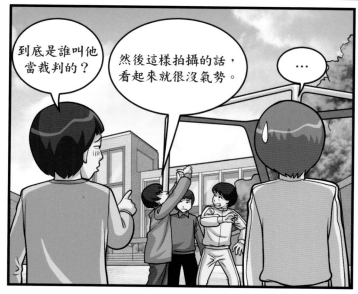

到底是誰叫他當裁判的？

然後這樣拍攝的話，看起來就很沒氣勢。

…

叮咚叮

啊，上課了！

奉俊昊以前喜歡坐在窗邊的位置，翱翔於想像之中。

根據不同的角度拍攝，即便是同一個場景，也能有不同的感覺。

昨天看的電影主角也是這樣，所以才看起來特別淒涼。

如果是由下往上拍攝那個場景的話，會是什麼樣的感覺呢？

真的是太好奇了，我想拍攝看看的場景實在太多了…

今天的課程就到這裡為止！

很好，我決定了！

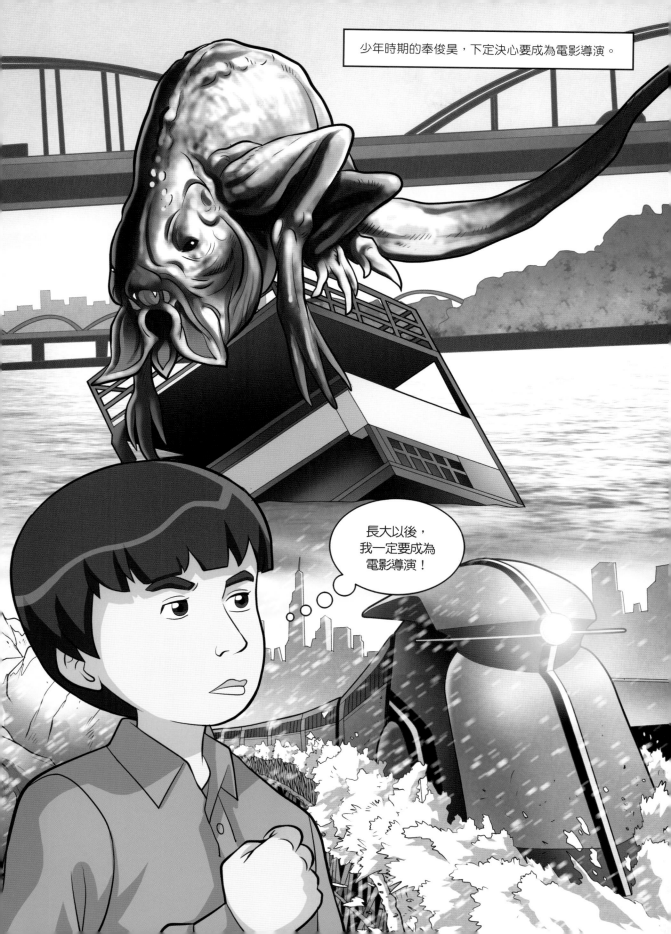

奉俊昊導演的作品世界

奉俊昊在進入延世大學社會學系後，便開始著手電影社團
活動，正式向著電影導演的夢想前進。

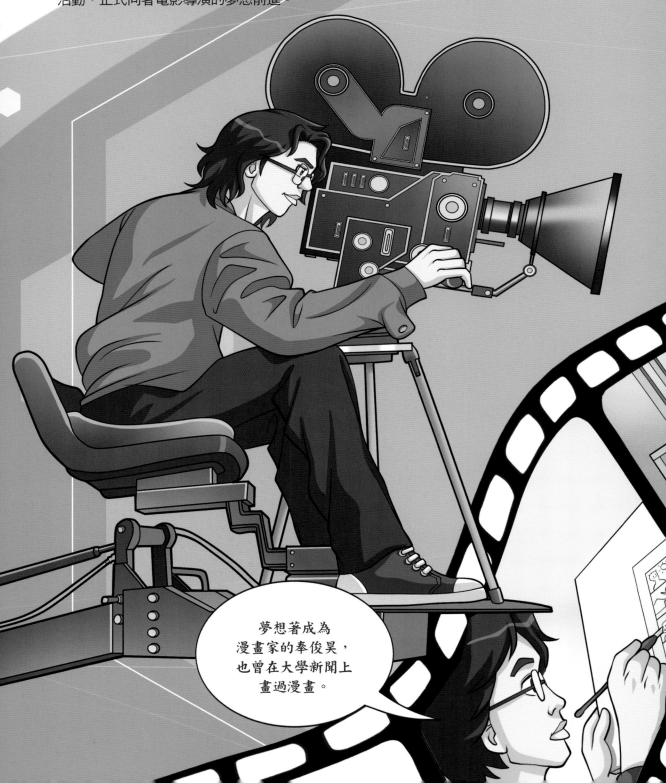

夢想著成為
漫畫家的奉俊昊，
也曾在大學新聞上
畫過漫畫。

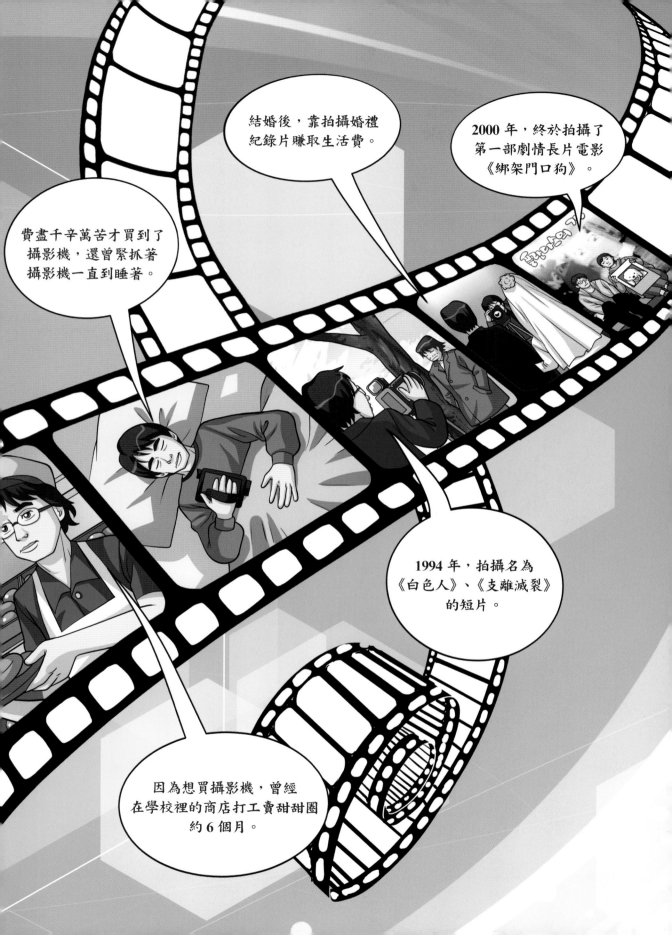

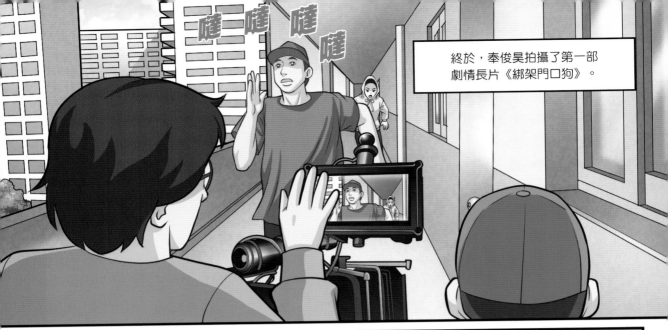

噠 噠 噠 噠

終於，奉俊昊拍攝了第一部
劇情長片《綁架門口狗》。

喔嘟

卡！

要像真的撞到門一樣，
表情再真實一點…

點頭
點頭

這部電影上映的話，
一定會紅的，
等著瞧吧！

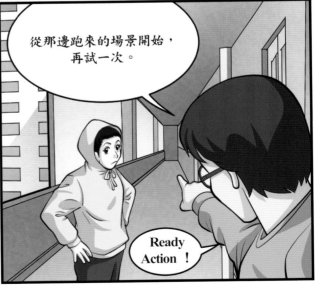

從那邊跑來的場景開始，
再試一次。

Ready
Action！

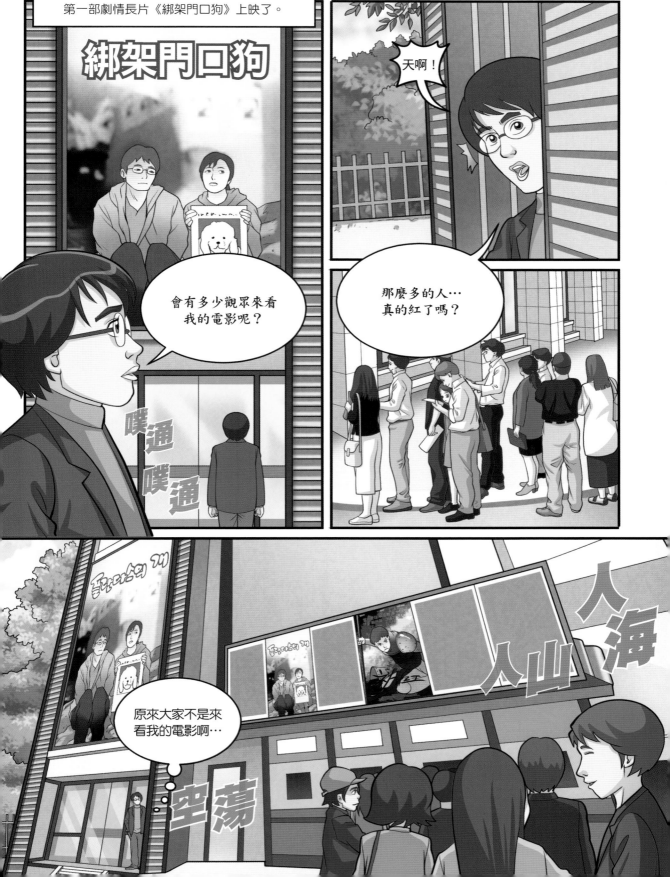

唉！真不知道觀眾們到底喜歡什麼。

我的電影導演人生，該不會就這樣結束了吧？

請問…

？

您是…奉俊昊導演嗎？

是的，我就是奉俊昊，不過…

啊，原來啊！

？

我是這次投資奉導演電影的人，這個嘛，綁架門口…

咦？

猛然

對不起，對不起！

彎腰

鞠躬

那個，不是啦…

這是飯錢！

一下子

熱騰騰

本來想說電影很有趣的…

唉！

淚眼汪汪

真是不該害了那些投資我做電影的人。

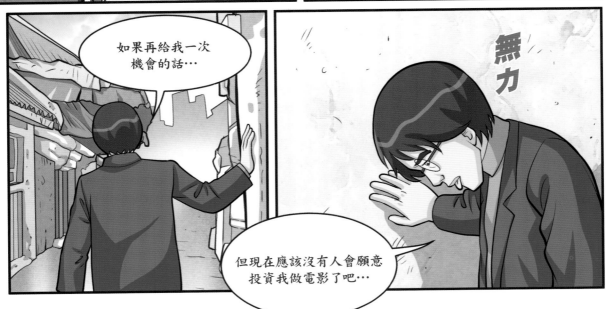

如果再給我一次機會的話…

無力

但現在應該沒有人會願意投資我做電影了吧…

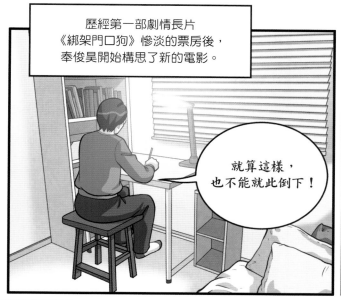

歷經第一部劇情長片
《綁架門口狗》慘淡的票房後，
奉俊昊開始構思了新的電影。

就算這樣，
也不能就此倒下！

等一下！如果
要給觀眾帶來
生動感的話…

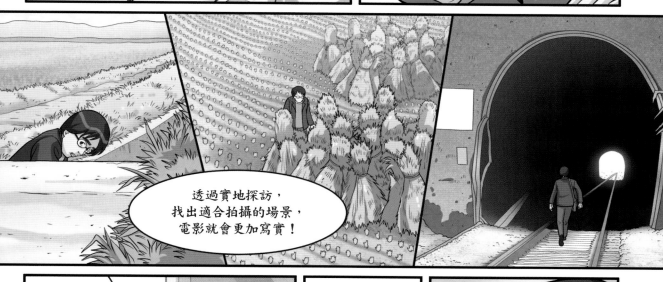

透過實地探訪，
找出適合拍攝的場景，
電影就會更加寫實！

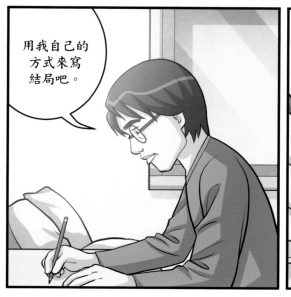

用我自己的
方式來寫
結局吧。

沙沙

現在只要說服
電影公司…

猶豫不決

應該不會給一個失敗的電影導演機會吧。

但是我也不能就這樣放棄電影夢想。

敲敲

沒錯，再鼓起勇氣一次吧。

啊，奉導演！有什麼事嗎？

那個⋯

那個⋯這個⋯

這是什麼呀？

請您再給我一次機會！

鞠躬

咕嚕

殺人回憶…

所以說，這個作品啊…

和上次的作品是完全…

掃過

嗯…

沉默

濕潤

拜託…

啪

不安

碎

果然，
好像太勉強了。

試試
看吧。

不好意思，
這樣不要臉的
拜託…什麼？

살인의 주억

第2章

一點一滴展現
細膩的極致
——奉細節

2005 年夏天

唰唰唰

唰 唰 唰 唰

嗯？

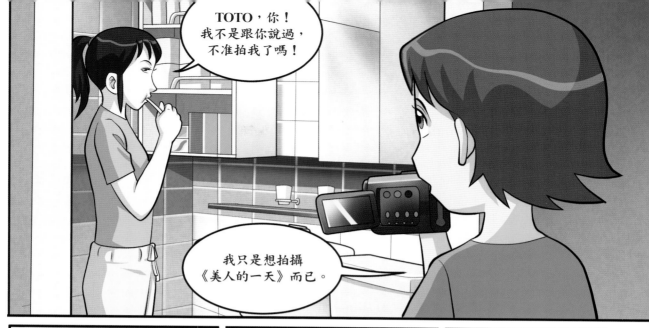

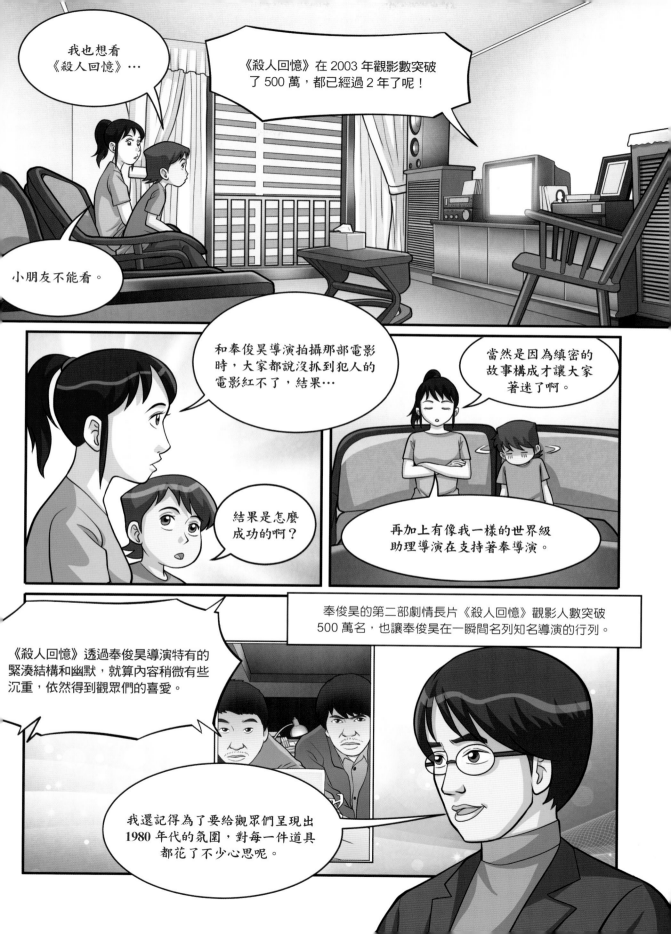

舉例來說，從刑警們使用的手冊也能找到「農協」的標誌，想讓大家也能切身感受到當時的樣子。

真的是非常熱血呢。

聽說您正在準備新的電影。

是的，現在還正在拍攝中，漢江出現的怪物…

怪物？

姑姑，現在拍的電影真的會有怪物出來嗎？

當然囉！

會出現這～麼～大的怪物，像你這樣不聽姑姑話的小孩，哇～～

不要，好可怕哦，明知道我很膽小…

姑姑，
不能帶我一起去
拍攝場地嗎？

帶你這種小屁孩去，
是想怎麼樣！

敲

我會乖乖待
在旁邊的。

你覺得
我會相信這
種鬼話嗎？

站起

拜託啦！你不是知道
我的夢想就是成為
電影導演嗎？

不要，我要趕快
去攝影場地了。

嘖！如果
我沒當上電影導演，
都是因為姑姑！

哎唷，
好害怕哦。

不過妳今天
怎麼那麼晚上班？
平常不是都一大早
出門嗎？

嗯～今天拍攝場地
在家附近…啊！

什麼壞念頭啊！

你應該不會
在盤算一些
壞念頭吧？

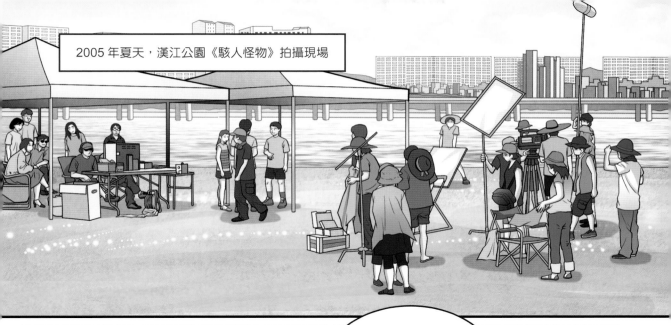

2005 年夏天，漢江公園《駭人怪物》拍攝現場

導演，您好！

助理導演，歡迎妳。

原來那位就是奉俊昊導演啊…近看好像更帥！

被姑姑發現的話就慘了…該躲在哪呢？

就是這！

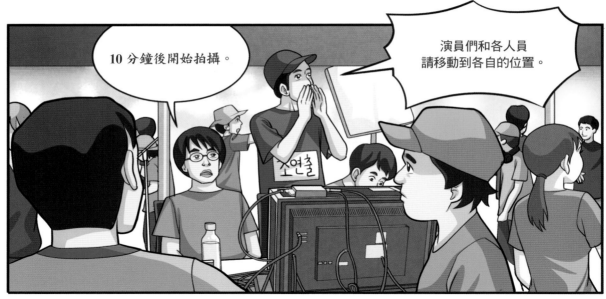

10 分鐘後開始拍攝。

演員們和各人員
請移動到各自的位置。

道具組，垃圾桶
怎麼倒過來了？

咦？剛才明明
確認過了…

你難道不知道道具或位置
不同的話，和昨天的拍攝
內容就沒有連貫性了嗎？

真是的，他怎麼這樣
一愣一愣的…

急急忙忙

剛才明明有放好啊…咦？

沙沙沙

소품담당

什麼？垃圾桶怎麼會自己動？

소품담당

呀！

沙沙

不，不會吧…

是，是怪物啊！

소품담당

嗹嗹嗹

怪物？

導演！有、有怪物。

說什麼鬼話啊？

請到這裡看看。

조연출

소품담당

55

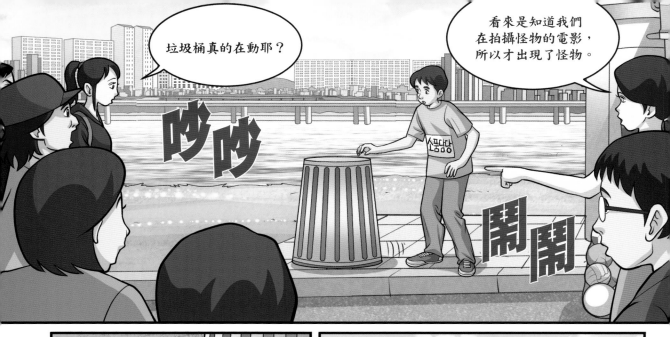

你要不要解釋一下，
說要幫女朋友完成作業的傢伙，
為什麼會在這裡呢？

這個…
這個嘛…

啊，對了！
我是來找
女朋友的！

在垃圾桶
裡找？

哥，快來這裡
把 TOTO 接走…

不要！
我不要回家。

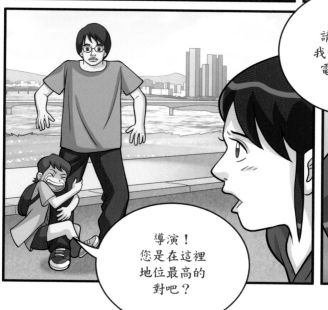

導演！
您是在這裡
地位最高的
對吧？

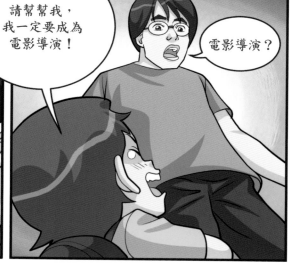

請幫幫我，
我一定要成為
電影導演！

電影導演？

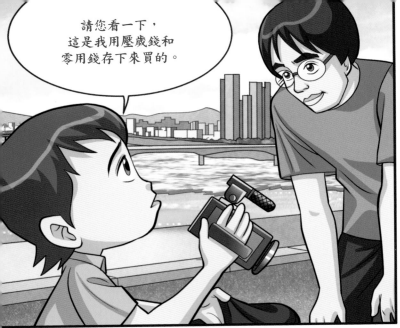

請您看一下，這是我用壓歲錢和零用錢存下來買的。

今天我只是想看拍攝電影是怎麼樣製作而成的。

啊，忘了帶海綿了。

東翻西翻

沒辦法了。

?

捲起

你在做什麼？

聽說在拍攝的時候，要用這種東西套在麥克風上。

啊，防風罩？

那是為了防止風吹的聲音才這樣使用的。

也是野外拍攝時的必需品。

這個好像比手帕更好用耶？

喀啦

來！

這是要給我的嗎？

奉導演已經是有名的導演了好嗎！

您以後一定會成為有名的導演的！

看到你，就讓我想起大學時我也曾經因為想要攝影機，所以在學校的商店裡賣甜甜圈，打工了6個月。

因為太喜歡了，還一定要抱著攝影機才能入睡…

★ 太陽的高度 與地面呈 0 度所測量出的高度。

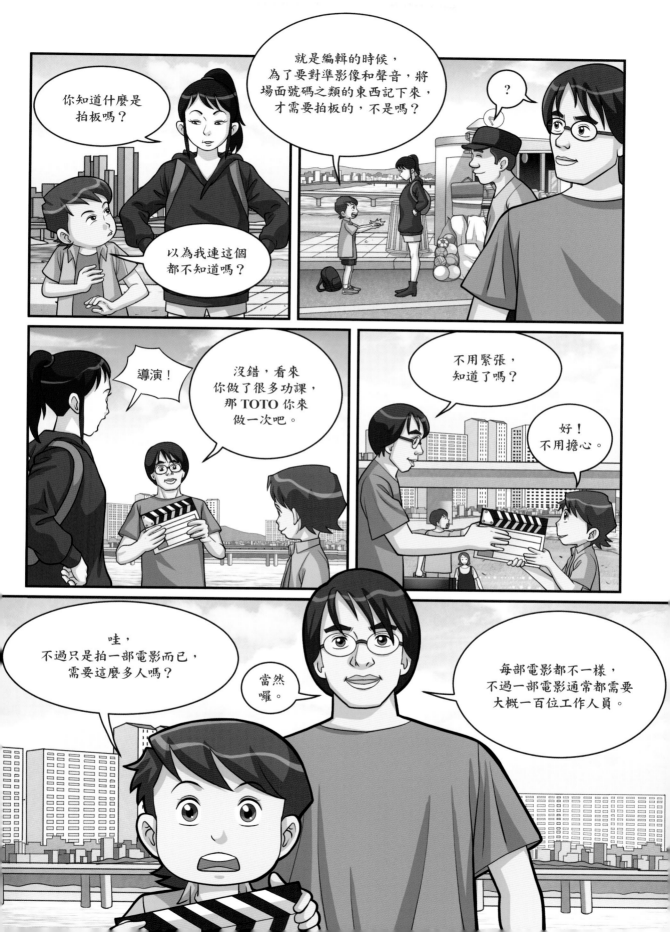

在電影拍攝現場，都有些什麼樣的人呢？

在電影拍攝現場，工作人員總是比演員還多，導演指揮著攝影、美術、演出、音響等各領域的工作人員，才能順利完成一部電影。

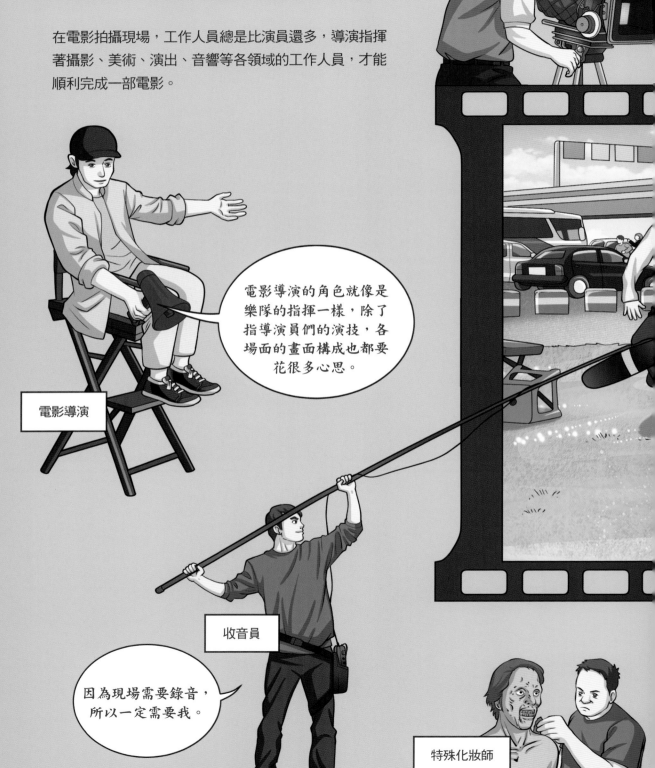

攝影導演

電影導演

> 電影導演的角色就像是樂隊的指揮一樣，除了指導演員們的演技，各場面的畫面構成也都要花很多心思。

收音員

> 因為現場需要錄音，所以一定需要我。

特殊化妝師

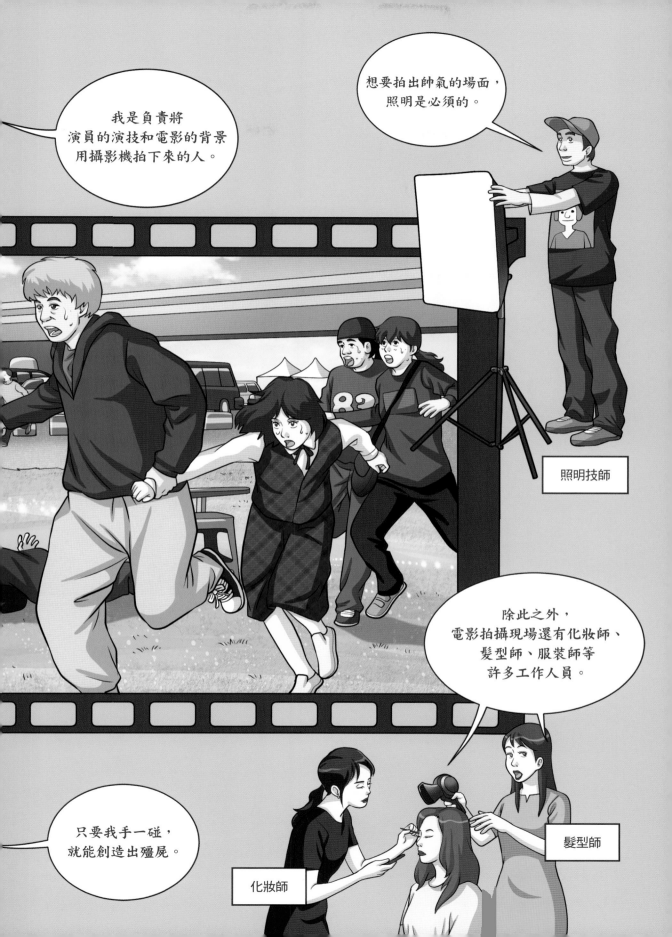

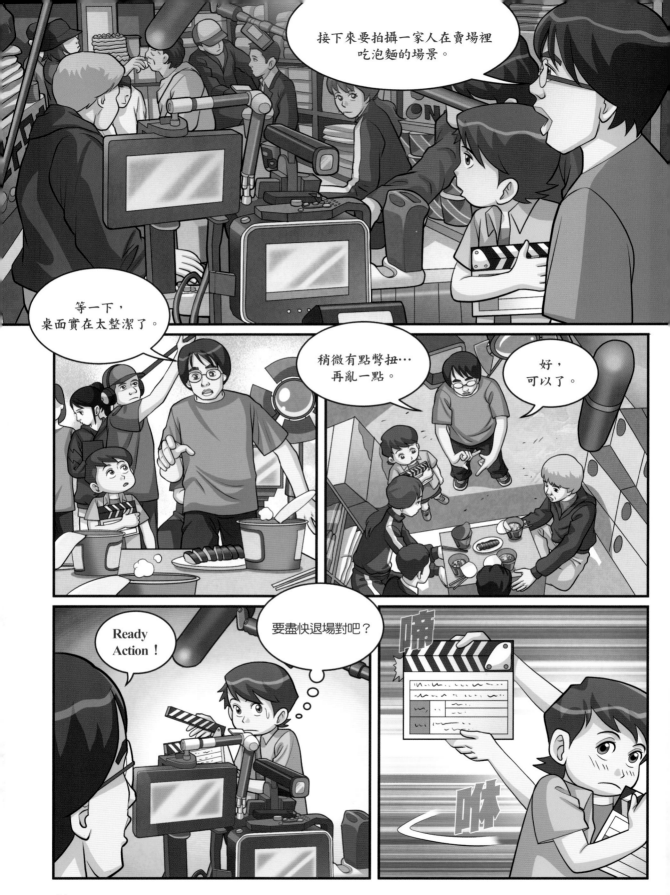

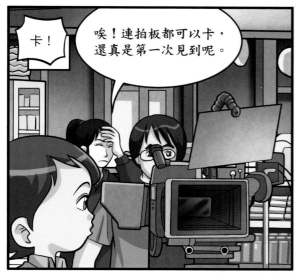

卡!

唉!連拍板都可以卡,還真是第一次見到呢。

做得好,不過因為太生疏了,拍板的聲音還不夠大聲。

這樣的話,之後編輯的時候就沒辦法將影像和聲音對準了。

點頭點頭

你明白是什麼意思吧?

Ready Action!

啊!

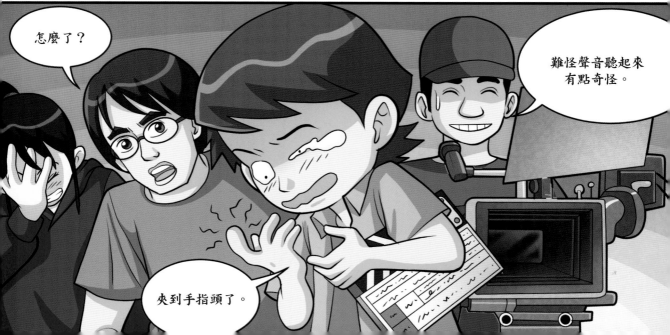

怎麼了?

難怪聲音聽起來有點奇怪。

夾到手指頭了。

很好，
再試一次！

一點也不痛，
我現在一定可以
做好的。

Ready
Action！

啪

嗶
嗶

卡！

嗶
嗶
嗶

麻煩你倒熱水的時候，
假裝不小心灑出來一點。

好的，
我知道了。

然後麻煩微波一下包子，
讓熱氣能飄出來。

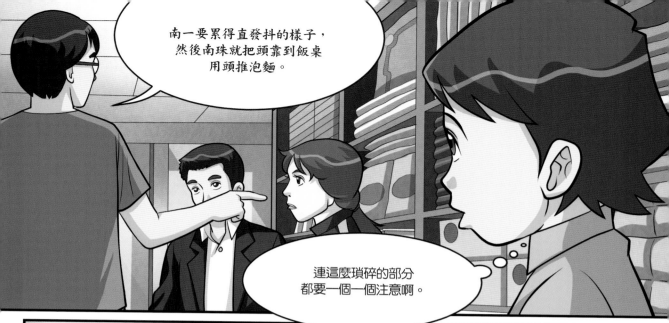

南一要累得直發抖的樣子，
然後南珠就把頭靠到飯桌
用頭推泡麵。

連這麼瑣碎的部分
都要一個一個注意啊。

導演，
包子好了。

熱騰騰

幫我擺在桌上。

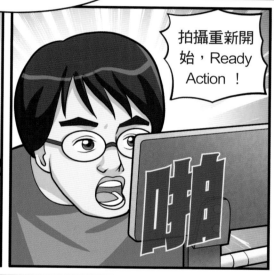

拍攝重新開
始，Ready
Action！

啪

嘩嘩嘩

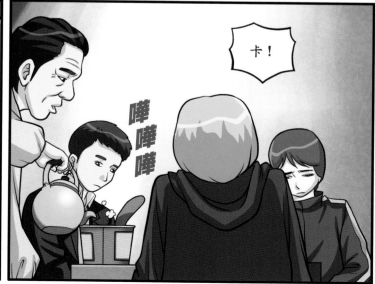

卡！

嘩嘩嘩

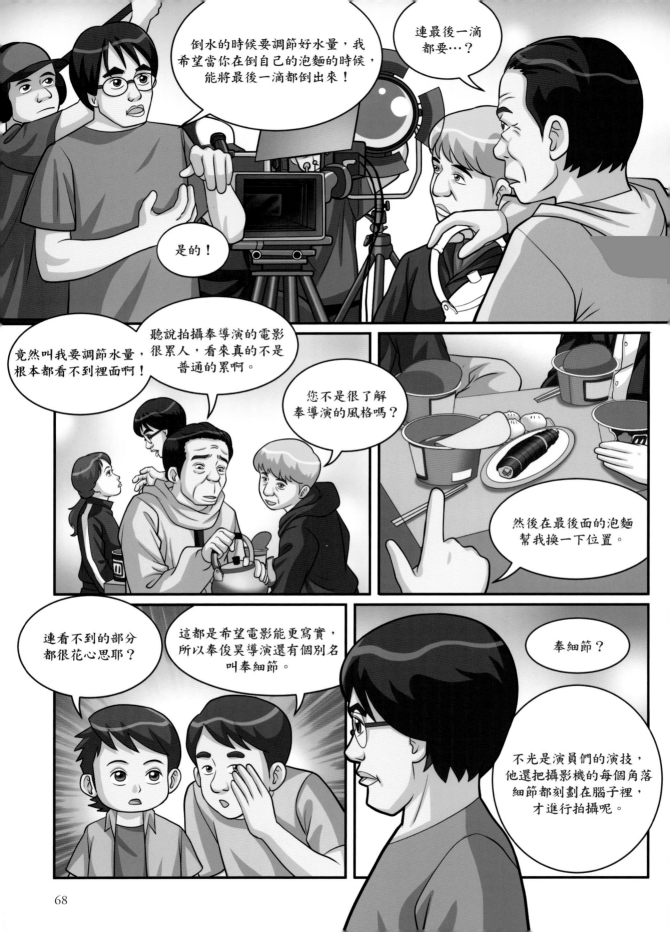

倒水的時候要調節好水量，我希望當你在倒自己的泡麵的時候，能將最後一滴都倒出來！

連最後一滴都要…？

是的！

竟然叫我要調節水量，根本都看不到裡面啊！

聽說拍攝奉導演的電影很累人，看來真的不是普通的累啊。

您不是很了解奉導演的風格嗎？

然後在最後面的泡麵幫我換一下位置。

連看不到的部分都很花心思耶？

這都是希望電影能更寫實，所以奉俊昊導演還有個別名叫奉細節。

奉細節？

不光是演員們的演技，他還把攝影機的每個角落細節都刻劃在腦子裡，才進行拍攝呢。

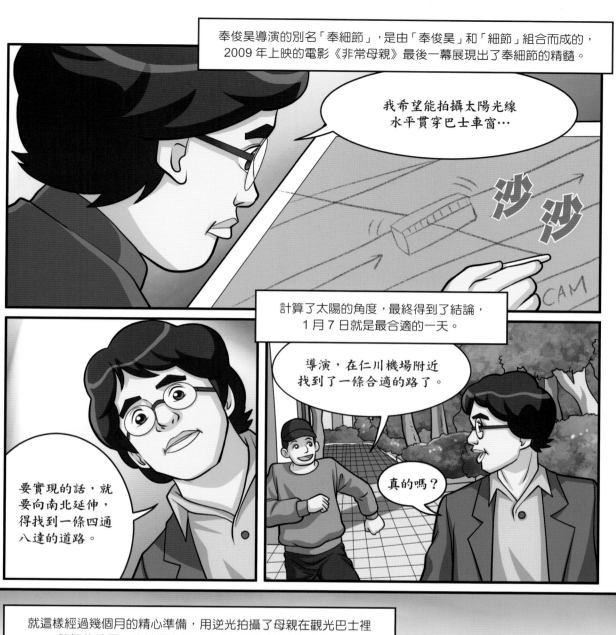

奉俊昊導演的別名「奉細節」，是由「奉俊昊」和「細節」組合而成的，2009 年上映的電影《非常母親》最後一幕展現出了奉細節的精髓。

我希望能拍攝太陽光線水平貫穿巴士車窗…

計算了太陽的角度，最終得到了結論，1 月 7 日就是最合適的一天。

導演，在仁川機場附近找到了一條合適的路了。

要實現的話，就要向南北延伸，得找到一條四通八達的道路。

真的嗎？

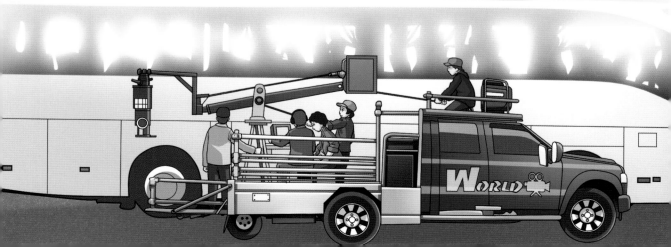

就這樣經過幾個月的精心準備，用逆光拍攝了母親在觀光巴士裡跳舞的情景，也被選為是《非常母親》的經典場面。

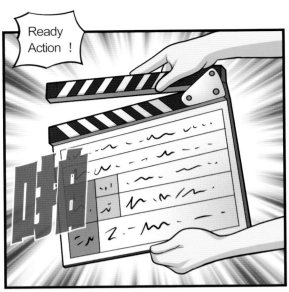

熱騰騰

哐啷 哐啷

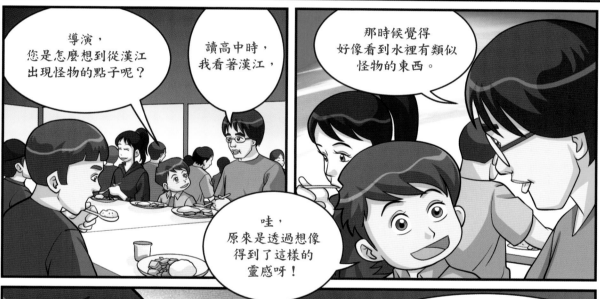

導演，
您是怎麼想到從漢江
出現怪物的點子呢？

讀高中時，
我看著漢江，

那時候覺得
好像看到水裡有類似
怪物的東西。

哇，
原來是透過想像
得到了這樣的
靈感呀！

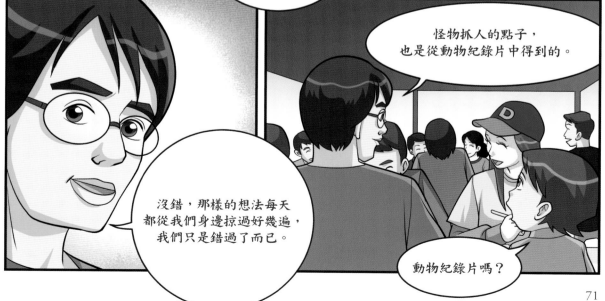

怪物抓人的點子，
也是從動物紀錄片中得到的。

沒錯，那樣的想法每天
都從我們身邊掠過好幾遍，
我們只是錯過了而已。

動物紀錄片嗎？

左搖

右晃

因為鵜鶘搬運魚類的畫面實在太有趣了，才應用到電影《駭人怪物》之中。

接著又看到美軍將劇毒物質倒入漢江的報導，才想到了這個。

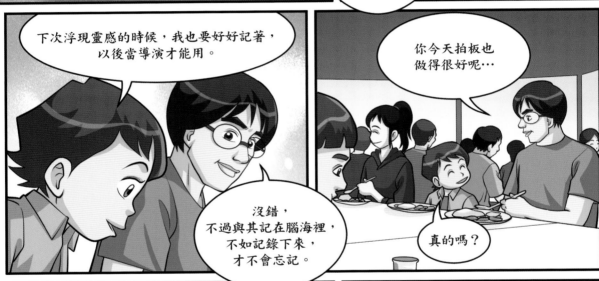

下次浮現靈感的時候，我也要好好記著，以後當導演才能用。

你今天拍板也做得很好呢…

沒錯，不過與其記在腦海裡，不如記錄下來，才不會忘記。

真的嗎？

微笑

沒上課的時候，你還能來幫忙嗎？

當然囉。

哐啷

哐啷

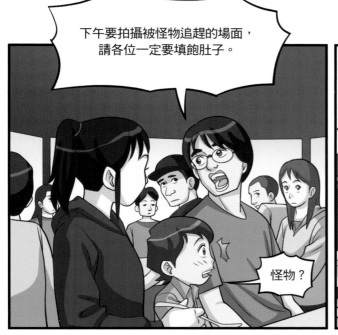

下午要拍攝被怪物追趕的場面，
請各位一定要填飽肚子。

怪物？

那個，
真的會有怪物
來嗎？

這個嘛…

應該還沒放
怪物出來吧？

唉，
這個膽小鬼…

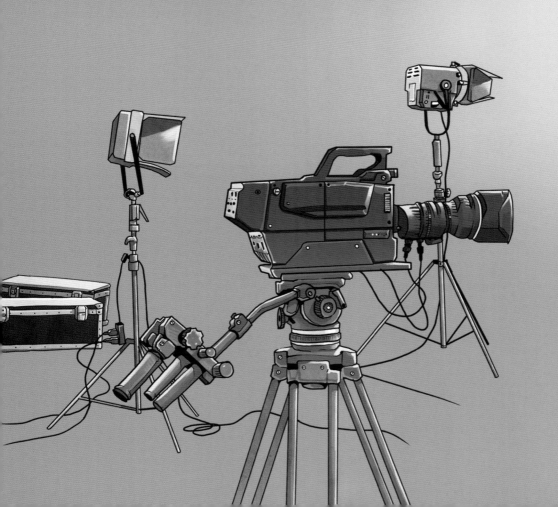

逆境中崛起的怪物

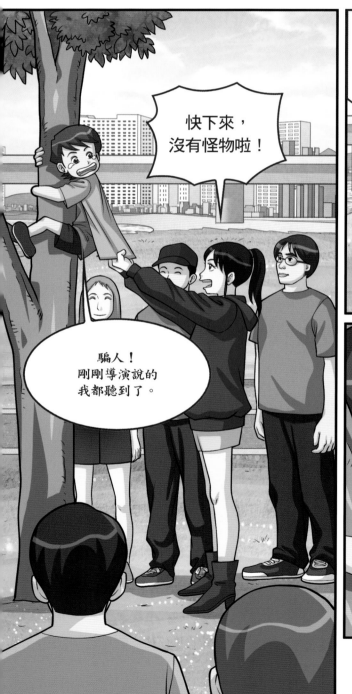

快下來，
沒有怪物啦！

騙人！
剛剛導演說的
我都聽到了。

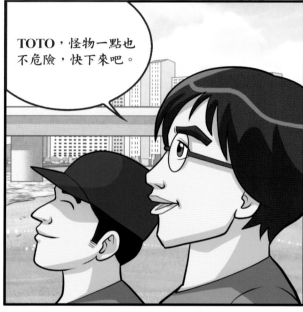

TOTO，怪物一點也
不危險，快下來吧。

真的嗎？

點頭點頭

有把它好好關起來嗎？
頸繩和嘴套都用了嗎？

搖頭
搖頭

唉，
真丟臉！

唉喲！真的是！
我活到現在，
沒有比今天更
丟人的事了！

比上次在男朋友面
前放屁的時候…嗚

你在說什麼啊？

哈哈

助理導演，
妳有男友呀？

所以放了屁
對吧？

哈哈

不繼續拍攝
了嗎？

好了，大家準備
開始拍攝吧。

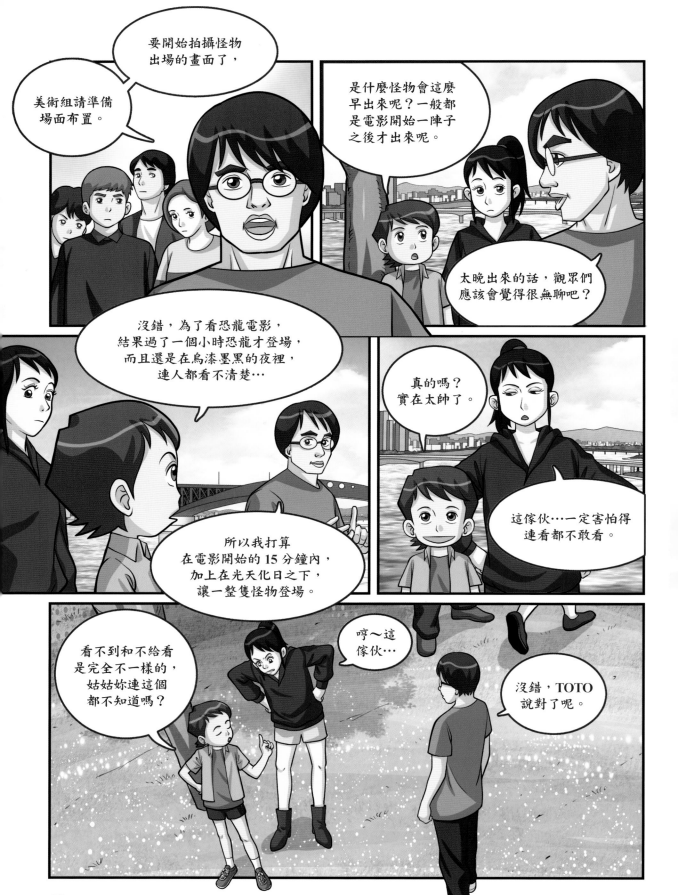

接下來要拍攝怪物出現之後，人類逃跑的 Shot。

Shot…？

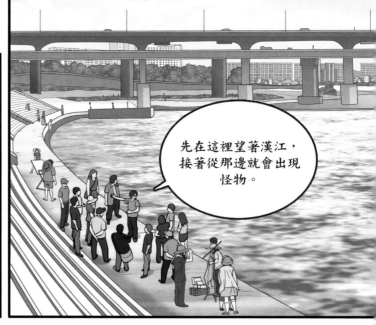

先在這裡望著漢江，接著從那邊就會出現怪物。

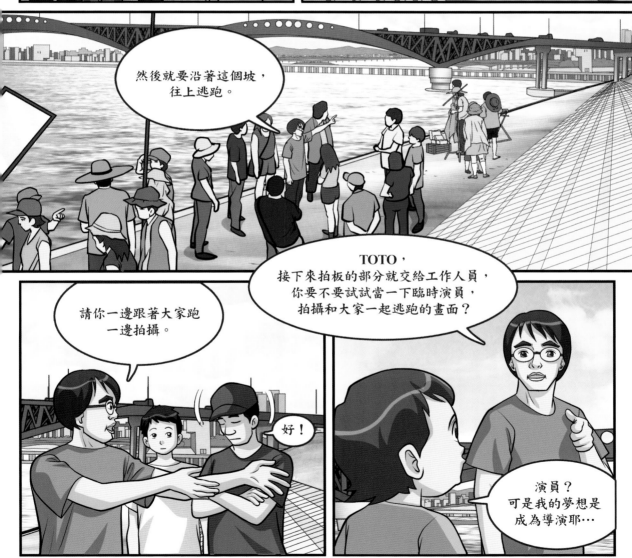

然後就要沿著這個坡，往上逃跑。

TOTO，接下來拍板的部分就交給工作人員，你要不要試試當一下臨時演員，拍攝和大家一起逃跑的畫面？

請你一邊跟著大家跑一邊拍攝。

好！

演員？可是我的夢想是成為導演耶…

體驗過演戲的話，對以後拍電影也會有所幫助的。

好吧，那我試試看。

只要和他們一起往那個方向逃就可以了。

不用擔心啦。

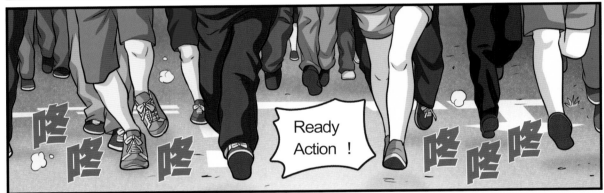

咚 咚 咚

Ready Action！

咚 咚 咚

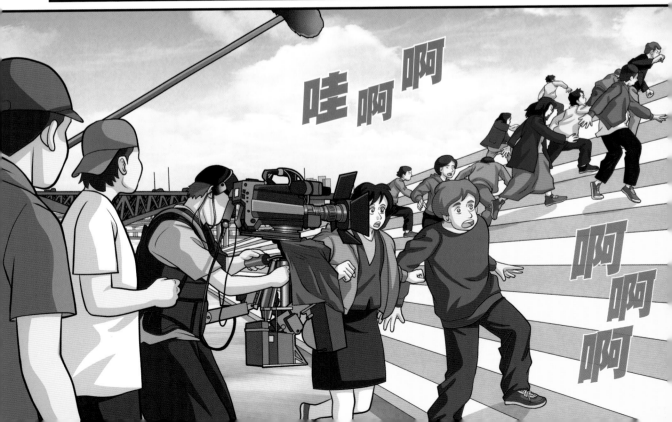

哇 啊 啊

啊 啊 啊

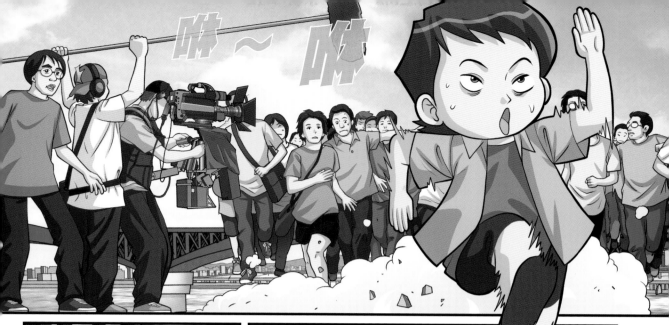

啾～啾

卡！

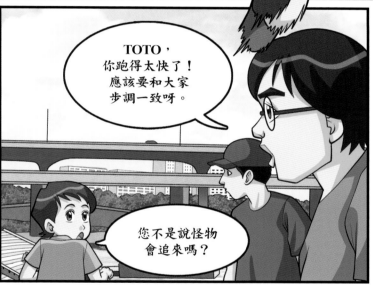

TOTO，
你跑得太快了！
應該要和大家
步調一致呀。

您不是說怪物
會追來嗎？

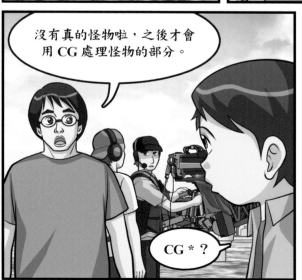

沒有真的怪物啦，之後才會
用 CG 處理怪物的部分。

CG＊？

真的沒看到
怪物耶？

★ CG 電腦繪圖（Computer Graphic）的簡稱。

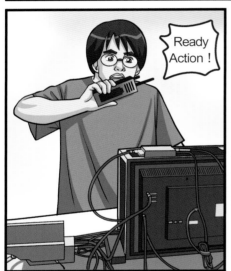

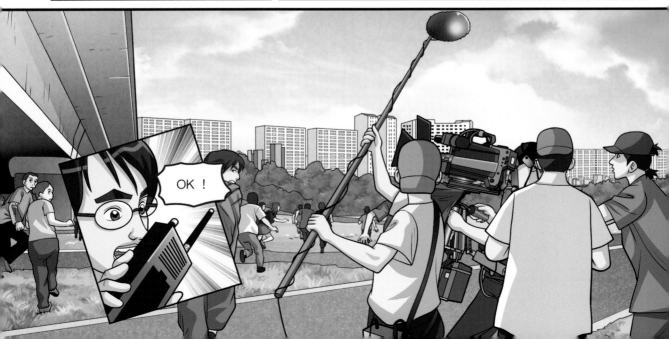

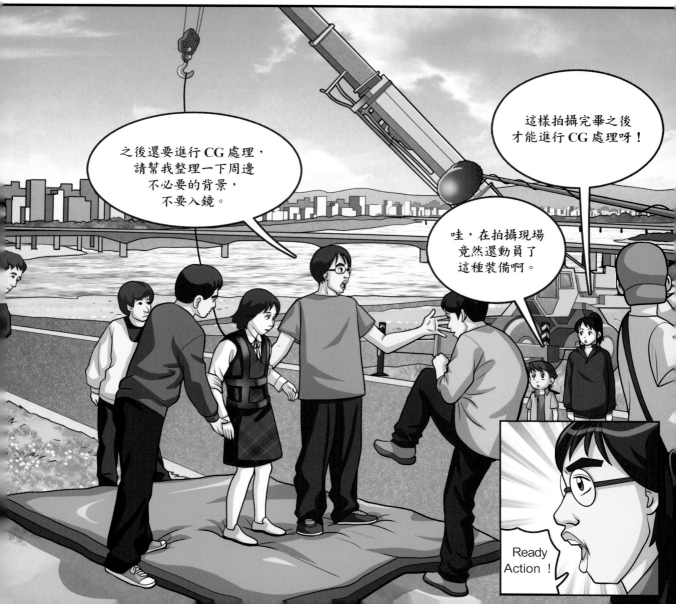

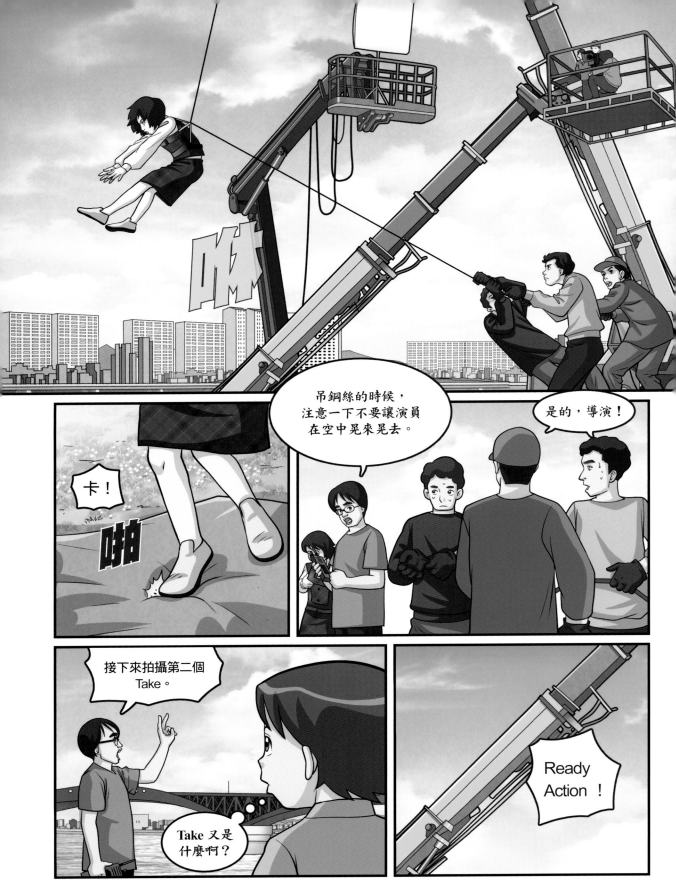

卡！

妳的身體太僵硬了，
妳要想著怪物抓住妳了，
然後向空中升起的感覺。

好的。

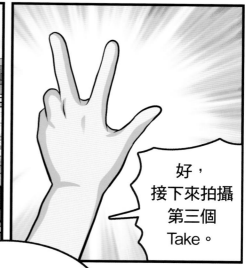

好，
接下來拍攝
第三個
Take。

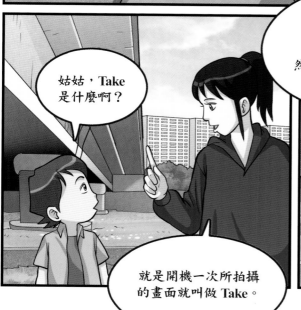

姑姑，Take
是什麼啊？

那 Shot 呢？
剛剛導演說了 Shot，
然後現在又說了 Take。

就是開機一次所拍攝
的畫面就叫做 Take。

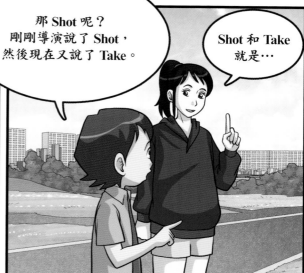

Shot 和 Take
就是…

一部電影是如何構成的呢？

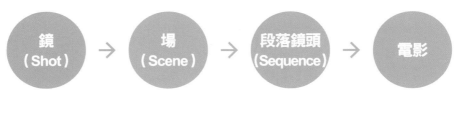

鏡（Shot） → 場（Scene） → 段落鏡頭（Sequence） → 電影

電影是如何構成的呢？
是將「鏡」組合成「場」，
「場」再組合成「幕」，
最後集合「幕」，
就成為一部電影了。

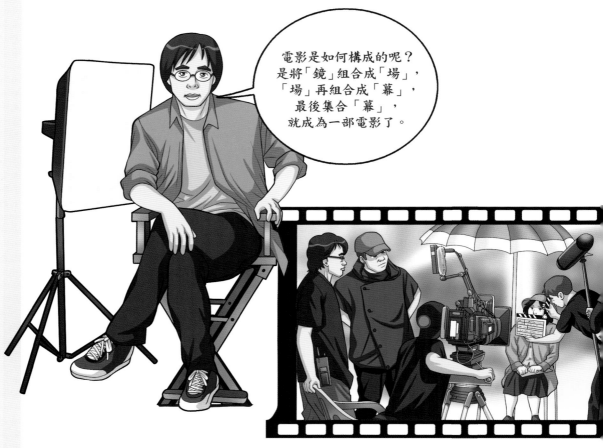

❶ 鏡（Shot）和次（Take）

「鏡（Shot）」是電影最基本的單位，也就是不關機在一次之內所拍攝的影像。為了獲得更高的完成度，同樣的鏡會拍攝很多次，也就稱作為「次（Take）」。在拍攝現場，隨著導演「Ready Action！」的信號出現，相機就會開始旋轉，直到聽到了「卡！」的信號才會停止拍攝，這期間所拍攝的的內容也就是鏡（Shot）和次（Take）。

一個「鏡（Shot）」通常在 10 到 15 秒之間，而一部電影普遍來說會由 900 多個鏡所組成。

❷ 場（Scene）

我們經常會說「我對那個『場面』印象最深刻！」，這時候所說的「場面」是指在同一時間或場所發生的一個事件。

通常一個場面是由幾個「鏡」構成的，但也可以由一個「鏡」構成一個「場」，一般 90 分鐘左右的電影，會由 120 個場所構成。

❸ 段落鏡頭（Sequence）

相當於戲劇的「幕」，小說中「章節」的用語，指一個或多個場面所構成的插曲，也可以說是根據故事情節而劃分場面，再加以組合。舉例來說，段落鏡頭可以劃分成怪物出現之前，從怪物出現到綁架主角，再到尋找怪獸的過程。

❹ 電影

電影透過劇本分析拍攝了各個場面之後，再經過編輯的過程，最後，一部電影作品就完成了。

OK！

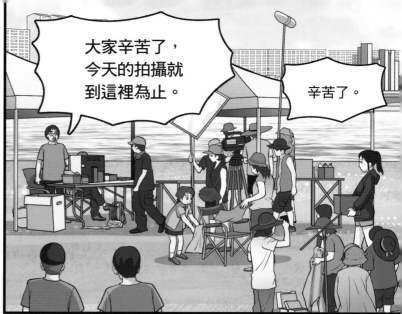

大家辛苦了，今天的拍攝就到這裡為止。

辛苦了。

請大家將各自的裝備帶走。

鈴鈴鈴

什麼？不行嗎？

什麼事呢。

嗯…

導演？

他說和 CG 業者的協商決裂＊了。

什麼？

是繪製怪物的 CG 業者嗎？

點頭

看來我們的預算和對方所希望的金額差距很大。

那多付一點錢不就好了嗎？

這次電影的製作費的 110 億韓元，光是怪物就支出 40 億元，那就沒辦法負擔這裡的費用了。

導演，那該延緩製作日程嗎？

沒辦法延期。

當時韓國的 CG 技術還沒有很成熟，所以只好和外國知名的 CG 業者合作。

絕對不能讓相信我的大家失望。

可是沒有時間再去找別的團隊了…

★決裂 交涉或會議的意見不一致。

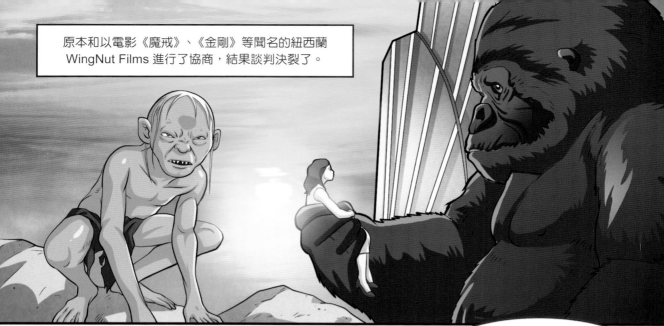

原本和以電影《魔戒》、《金剛》等聞名的紐西蘭 WingNut Films 進行了協商，結果談判決裂了。

製作會依預定時間進行的。

導演，您還有別的方法嗎？

當然囉。

果然是奉導演！別人都還沒想到的辦法，他都已經想到了。

您打算怎麼做呢？

這個嘛…

當然是現在要開始思考囉。

推 推

因為預算問題和 CG 業者協商決裂，電影《駭人怪物》也遇上最大的危機。

如果投資者們知道現在的情況，擔心的肯定不止這些。

他們可是在《殺人回憶》成功後，一直相信我、投資我的人們…

絕對不能讓他們失望。

沒錯，絕不能就這樣倒下。

站起

不過預算不足，也沒有企業能幫我們解決…

跌坐

就算事情演變成這樣，也不能放棄！

啪

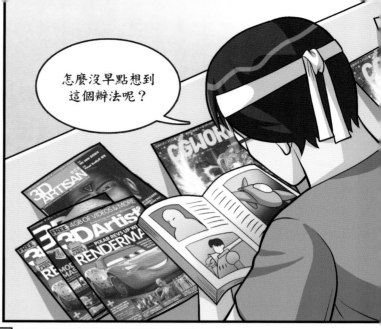

怎麼沒早點想到
這個辦法呢？

做就對了

如果是一般人早就放棄製作了，
或是延遲製作期限，但是奉俊昊
並不如此，他開始親自學習CG技術。

咕嚕是由演員裝扮，
然後在動作上加入 CG
的動作捕捉技術…

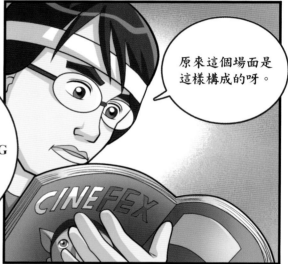

原來這個場面是
這樣構成的呀。

世上沒有白吃的
午餐。

雖然是 CG 技術，
但如果導演不理解
這個原理，就不會
做出好的作品。

製作一個 3 ～ 4 秒的 CG
竟然至少需要一個月！

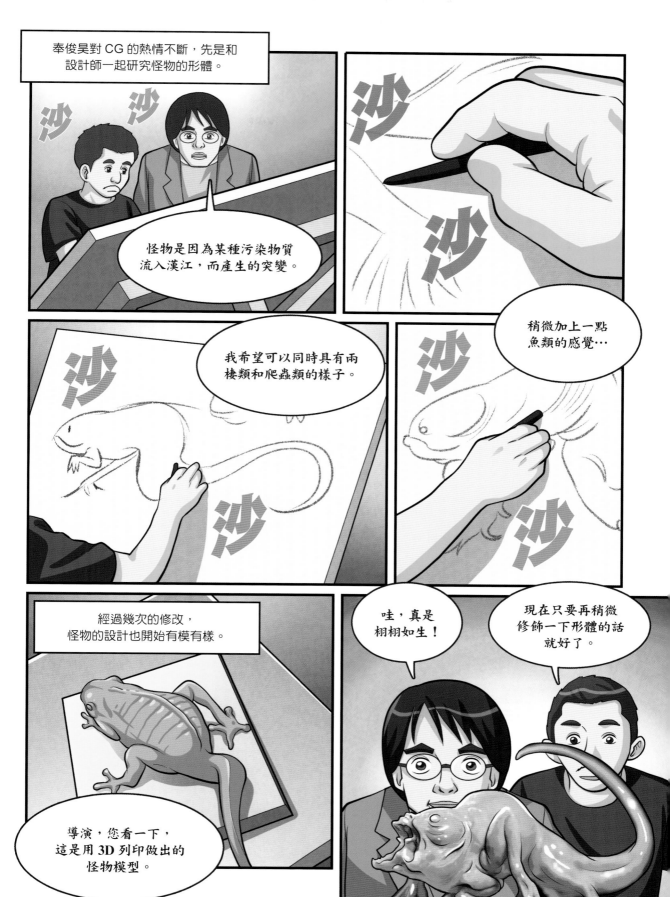

導演，聽說您找到了 CG 業者了？

對，找到了。

那現在就可以看到怪物了嗎？

啊，TOTO 來了呀！

沒錯，決定和我國的技術人員與美國公司合作製作。

真是太好了，我還非常擔心電影裡不會出現怪物呢。

因為親自學習了 CG，所以成果也得到了更高的完成度。

多虧這樣，才能做出比之前更好的電影。

如果沒有奉俊昊的毅力和執著，也就不會有《駭人怪物》這部電影了。

奉俊昊導演的毅力和執著實在太了不起了，我也要效仿他不輕易放棄的樣子。

現在已經決定好了怪物的設計，CG 業者也找到了，只要把拍攝的部分做好就行了！

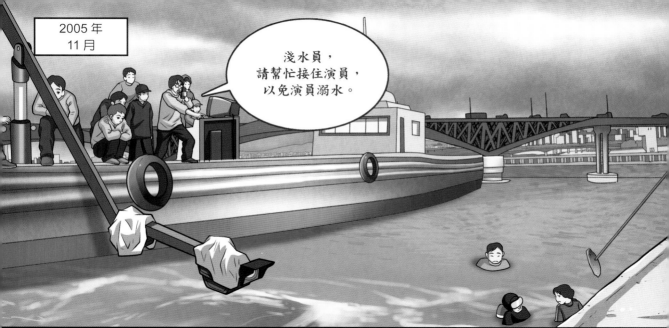

淺水員，
請幫忙接住演員，
以免演員溺水。

在漢江周邊進行了超過 6 個月的拍攝，讓導演和工作人員們非常辛苦。

再往裡面一點！

導演，
演員們說話的時候，
霧太大了，怎麼辦呢？

天氣突然變冷，
所以…

導演，這時候只要
在嘴巴裡含些冰塊，
再吐出來就行了。

啊，讓嘴巴變冷，就
沒有溫度差了對吧？

我去賣場買些
冰塊再回來。

冰塊嗎？

TOTO，看來你做了很多電影功課呢！

嘿嘿，沒什麼啦。

那麼就開始拍攝吧。

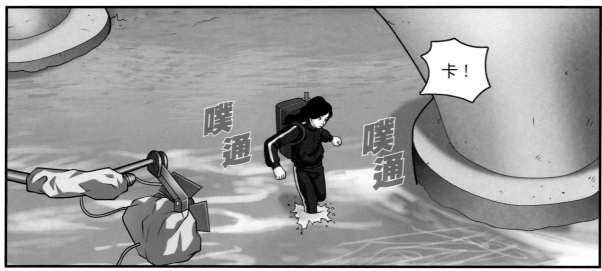

卡！

噗通

噗通

這個 Take 拍得還不錯，可是…

演得很好呢，表情也很棒！

真的嗎？哇！竟然一次 OK。

不過跑的速度稍微再慢一些會更好。

啊⋯是。

果然是這樣，如果一次OK就不是奉導演了。

再拍一次。

卡！

噗通

噗通

跑的速度很好。

多虧了奉俊昊的話術和稱讚，才提高了演員們的演技。一直對演員們的演技讚不絕口，這些稱讚也給了演員們很大的影響。

天氣這麼冷，妳的演技還這麼好。

謝謝您。

這時候下巴稍微顫抖一下，好像會更好。

顫，顫抖⋯下巴嗎？

97

對，這樣好像會更有真實感。

一邊稱讚，還一邊繼續拍呢。

好，進入第三個 Take。

我覺得看起來都差不多啊，為什麼要拍攝這麼多次呢？

這都是為了要觸發她所有的潛力。

潛力？

不是只要用現有的才能，

而是將隱藏在內在的潛力都喚醒，才能拍出真正的好作品。

啊，必須要喚醒潛力…嗯？

TOTO，你可以幫我拿一下線嗎？

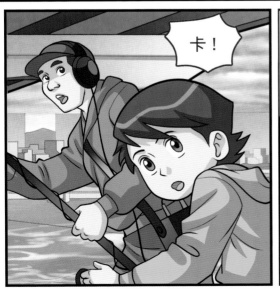

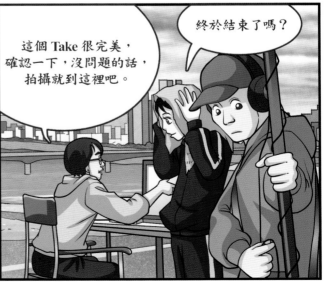

聲音也很清晰的錄製了。

照明也很完美呢。

演技非常出色。

怎麼了？

今天就到這裡為止吧…嗯？

剛剛沒聽到什麼聲音嗎？

畫面稍微往前快轉一下。

再往前一點，對，這裡！

噗通噗通

噗～

噗通
噗通
通

這是什麼聲音呢？

好像是放屁聲耶…

在男友面前放屁的助理導演，看來姪子也一樣呢！

是我放的嗎？

唉！

因為太冷了，放了屁也沒感覺耶。

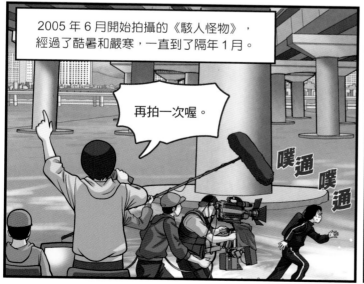

2005 年 6 月開始拍攝的《駭人怪物》，經過了酷暑和嚴寒，一直到了隔年 1 月。

再拍一次喔。

噗通噗通

卡！

OK！

101

2006 年 7 月，終於奉俊昊的第三部劇情長片《駭人怪物》上映了。

究竟！

瞪大

啊！

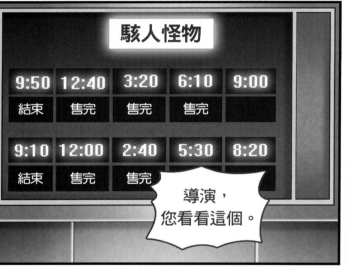

駭人怪物

9:50	12:40	3:20	6:10	9:00
結束	售完	售完	售完	

9:10	12:00	2:40	5:30	8:20
結束	售完	售完		

導演，
您看看這個。

全部銷售
一空耶！

哇

啪
啪 啪

TICKET B

看來這段時間的
辛苦沒有白費。

是啊，歷經逆境之後
的作品更有價值啊。

和 CG 業者決裂的時
候，心情真的很糟，
結果…

淚眼
汪汪

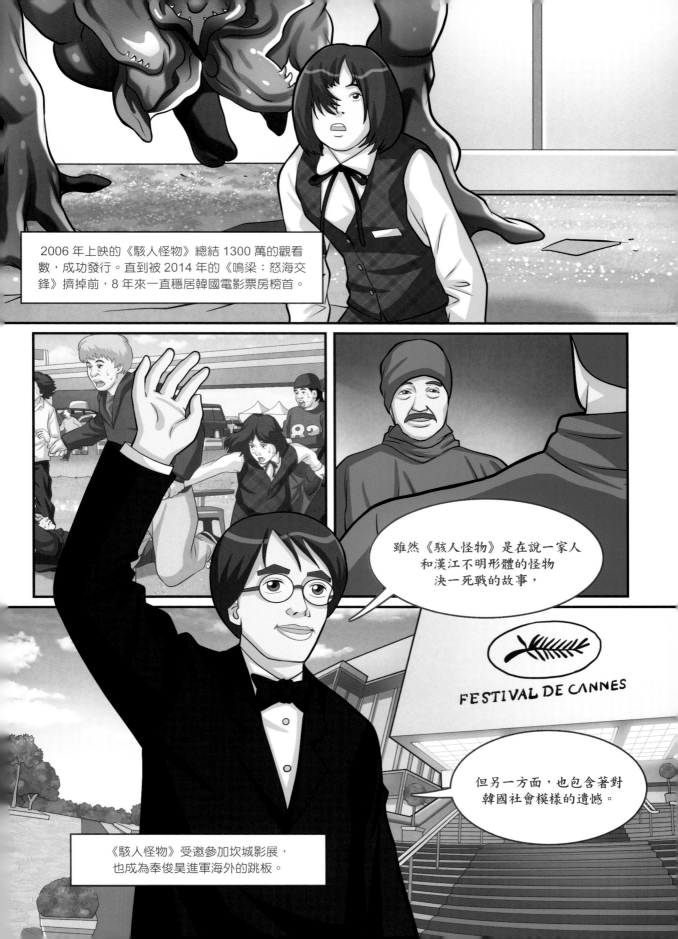

2006 年上映的《駭人怪物》總結 1300 萬的觀看數，成功發行。直到被 2014 年的《鳴梁：怒海交鋒》擠掉前，8 年來一直穩居韓國電影票房榜首。

雖然《駭人怪物》是在說一家人和漢江不明形體的怪物決一死戰的故事，

但另一方面，也包含著對韓國社會模樣的遺憾。

FESTIVAL DE CANNES

《駭人怪物》受邀參加坎城影展，也成為奉俊昊進軍海外的跳板。

第４章

冒險和挑戰

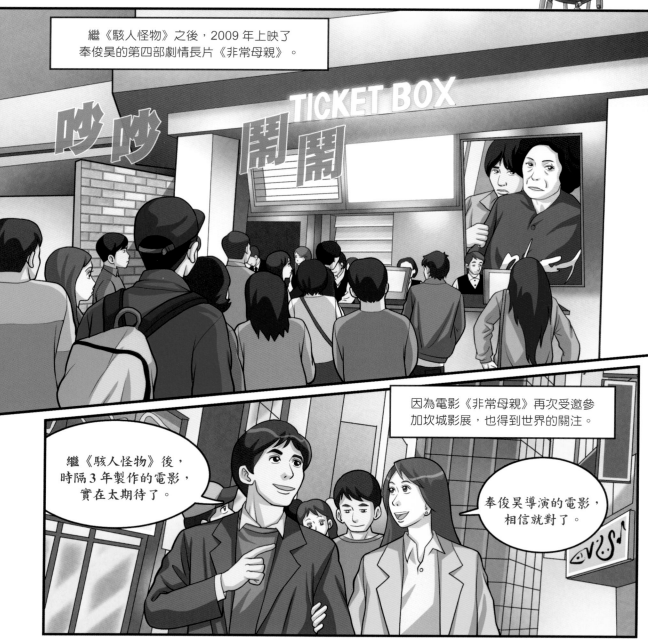

繼《駭人怪物》之後，2009 年上映了奉俊昊的第四部劇情長片《非常母親》。

因為電影《非常母親》再次受邀參加坎城影展，也得到世界的關注。

繼《駭人怪物》後，時隔 3 年製作的電影，實在太期待了。

奉俊昊導演的電影，相信就對了。

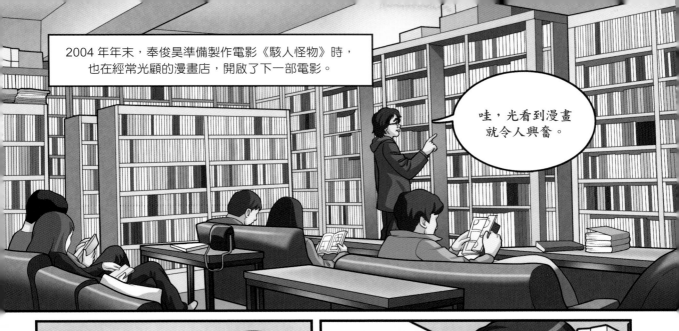

2004 年年末，奉俊昊準備製作電影《駭人怪物》時，也在經常光顧的漫畫店，開啟了下一部電影。

哇，光看到漫畫就令人興奮。

末日列車？

因為氣象異常，所有的東西都凍僵了，地球…

啉 啉 啉 啉

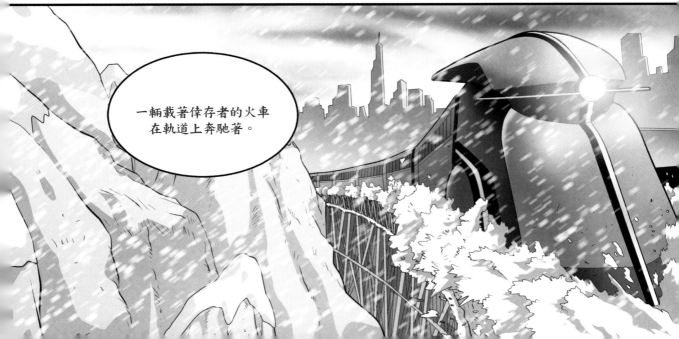

一輛載著倖存者的火車在軌道上奔馳著。

這個…不就是現代版的諾亞方舟嗎？

沒錯，就是這個，用這個故事製作電影吧。

《末日列車》花了許多時間準備，劇本也在 2010 年年末完成了。

火車的末端車廂坐著沒有力量，可憐的人們，

然後，前面的車廂坐著有權有勢的人士。

接著，末端車廂的人們開始暴動，一直衝到前面的車廂。

不過，各個車廂要怎麼布置呢？

這裡再修正一下就好了。

像蛇一般穿梭的火車，光用想的就覺得好興奮。

敲敲

導演！

啊，TOTO！來得正好，我才剛結束劇本製作呢。

那要開始前置作業了對吧？

哇，TOTO！竟然連前置作業＊都知道，

根本就是電影導演了呢。

我在導演身邊已經待了5年了呢。

竟然這麼久了呀。

也是，拍攝《駭人怪物》的時候，是我們第一次見面。

那時候我還只是個小學生呢…

別再像個老人回憶當年了，讀看看這個劇本吧。

是！

★前置作業（Preproduction）製作戲劇或電影時，完成劇本或台本後，準備拍攝的事物。

電影製作過程

在完成一部電影之前，以拍攝為中心的話，可分為前置（事前準備階段）－製作（拍攝階段）－後製（拍攝之後的階段）。

❶ 前置（preproduction）

指的是電影拍攝之前所完成的所有過程。

● <u>**劇本製作**</u>　可說是電影的起點，也是最重要的部分。

● <u>**工作人員和演員涉外**</u>　涉外符合人物性格的演員，以及電影製作所需的演出部、製作部、攝影部、照明部、美術部、音響部、服裝／裝扮等工作人員。

宋康昊前輩，
請您一定要出演
我的電影。

- **分鏡作業**　劇本出來之後，Shot、相機角度及移動、照明位置、演員演技等用圖片構成，製作出拍攝用的臺本。

- **劇本分析**　製作登場人物目錄、拍攝地點目錄、道具目錄等，分析是白天還是夜晚的場面，確定拍攝的時間。

- **制定每日拍攝計畫表**　電影並不是按照順序拍攝的，而是要根據拍攝地點、演員行程等拍攝，才能節約時間和金錢。

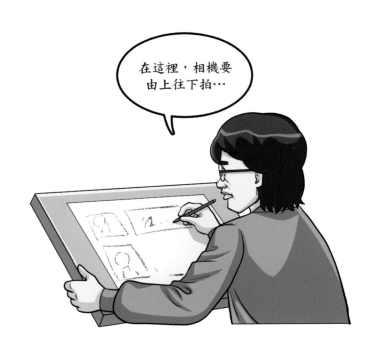

在這裡，相機要由上往下拍…

● <u>製作預算案</u>　必須制定製作電影所需的預算並執行。

● <u>裝備清單</u>　要仔細檢查拍攝時需要的裝備，一定要製作成目錄。

● <u>確定拍攝地點</u>　確定拍攝地點後，先向製作部請求拍攝協助，如果是需要獲得許可才能進行拍攝的場所，必須事前得到拍攝許可。

● <u>拍攝測試</u>　因為在實際拍攝時，不可以有一絲差錯，事先進行拍攝測試的話，就可以預防意外事故。

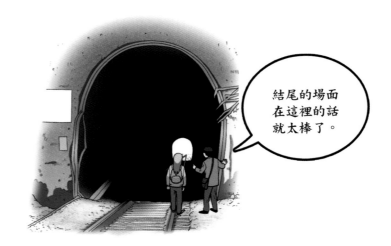

❷ 製作（Production）

　　指的是實際拍攝的過程，依照在前製階段所製成的每日拍攝計畫表進行拍攝，導演和演員，還有拍攝及美術、演出部要攜手進行作業，才能做出好作品。

❸ 後製（Postproduction）

　　拍攝結束後，經過編輯、特殊效果、聲音等作業，最終完成到可上映之階段。

　　拍攝的影像會根據需求，不依電影順序進行，也包括不必要的場面及 NG 畫面。接著，根據確定的影像順序和導演的意圖將影像編輯在一起。另外，將聲音代入影像的過程也是在這一階段進行。

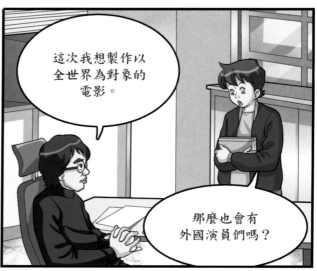

這次我想製作以全世界為對象的電影。

那麼也會有外國演員們嗎？

前置作業不完美的話，就會浪費時間和金錢，電影也就完蛋了。

當然囉。

誰呢？

《姊妹》的奧塔薇亞·史班森，《納尼亞傳奇》的蒂達·史雲頓，《舞動人生》的傑米·貝爾，《美國隊長》的克里斯·伊凡…

那個，等一下。

導演，不是您想涉外的演員，而是可能涉外的演員。

剛剛說的那些演員都可以啊。

真的嗎？美國隊長會出現在導演的電影裡嗎？

點頭

怎麼可能。

TOTO，
你沒事吧？

導演，拜託您一定要幫我拿到美國隊長的簽名，可以嗎？您知道吧？

在國外拍攝應該會很忙，但我會問問看的。

國外？

嗯，我決定要在捷克布拉格拍攝了。

怎麼了？這個表情，看起來好像在計畫著些什麼…

嗯…

TOTO，你該不會…？

對我來說韓國實在太狹窄了。

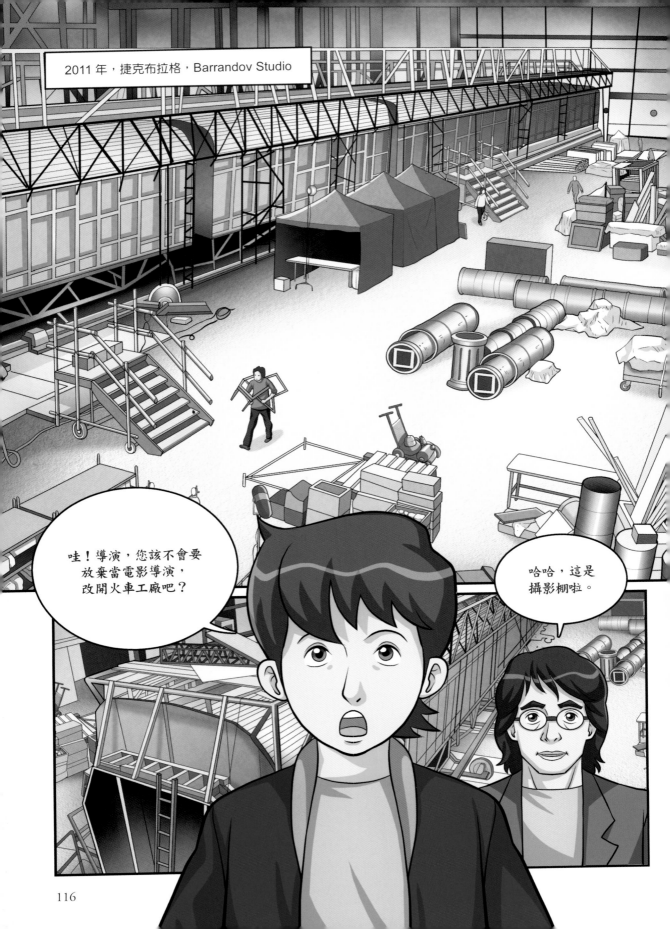

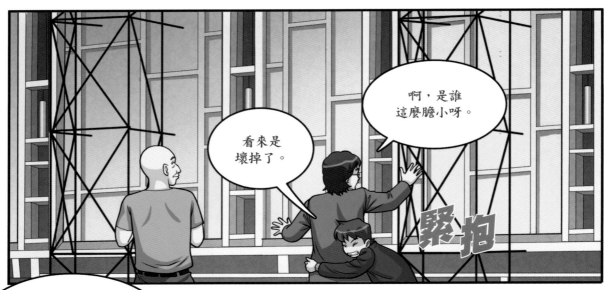

啊，是誰
這麼膽小呀。

看來是
壞掉了。

緊抱

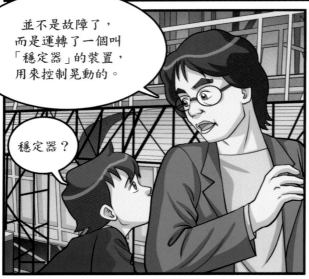

並不是故障了，
而是運轉了一個叫
「穩定器」的裝置，
用來控制晃動的。

穩定器？

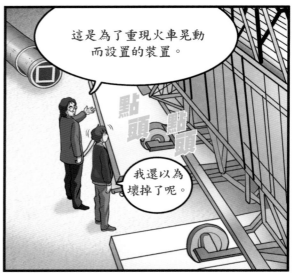

這是為了重現火車晃動
而設置的裝置。

點頭 點頭

我還以為
壞掉了呢。

要不要參觀一下
火車內部？

好！

先看看拍攝前要做哪些準備，
對以後成為電影導演也有幫助。

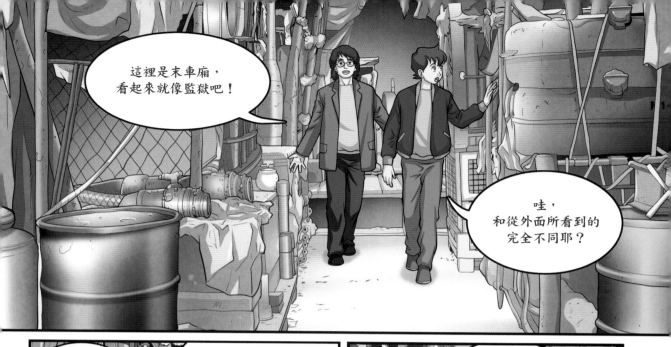

這裡是末車廂，看起來就像監獄吧！

哇，和從外面所看到的完全不同耶？

每個道具都⋯

連看不到的地方都要花心思，這樣也會增加電影的深度。

喀擦

往下一個車廂走吧？

喀擦

這裡是種植蔬菜和水果的車廂。

哇！

喀擦

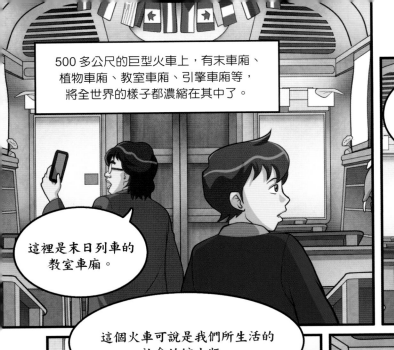

500 多公尺的巨型火車上,有末車廂、植物車廂、教室車廂、引擎車廂等,將全世界的樣子都濃縮在其中了。

這裡是末日列車的教室車廂。

我希望能在每一節車廂呈現出不同的命運。

每一節車廂都不一樣嗎?

這個火車可說是我們所生活的社會的縮小版。

難怪我有一種既熟悉又陌生的感覺。

我都不知道原來製作一部電影要準備那麼多呀。

不過···依投資者們所希望的拍攝《駭人怪物2》的話,票房也有保障,這樣不就不用那麼辛苦了嗎?

我可不想拍同樣的電影。

做新的嘗試總是令人怦然心動。

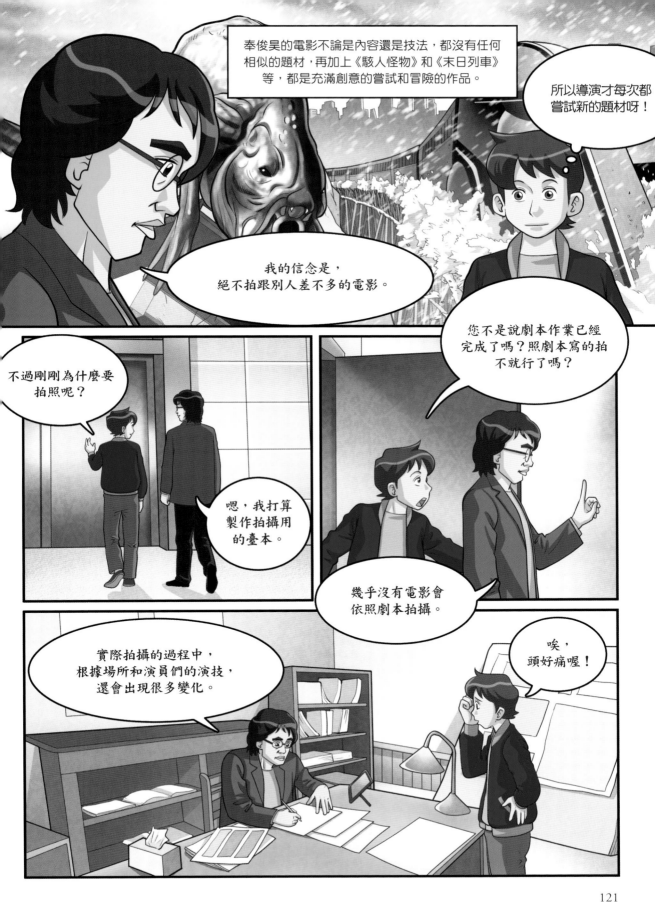

所以才要製作所謂的
分鏡劇本。

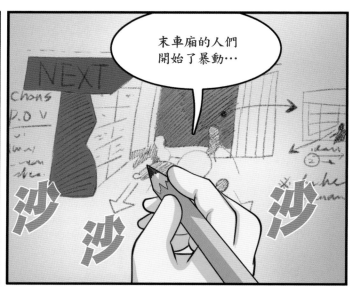

末車廂的人們
開始了暴動…

有著漫畫家天份的奉俊昊，每個分鏡場面都表現出了情感和感覺，
看到這些，不論是演員們，還是工作人員都能很快了解導演拍攝的方向。

然後向著前方的車廂前進。

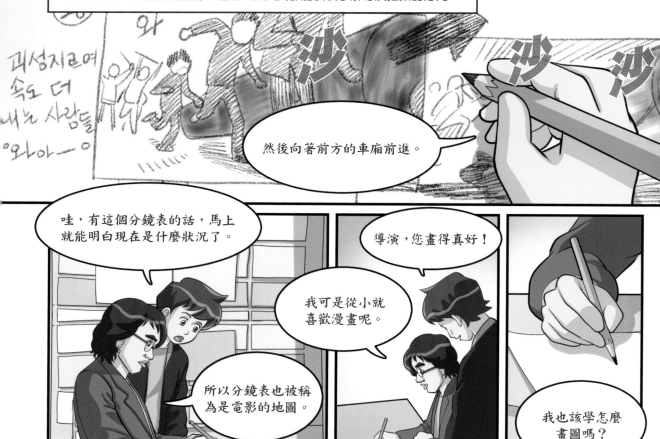

哇，有這個分鏡表的話，馬上
就能明白現在是什麼狀況了。

所以分鏡表也被稱
為是電影的地圖。

導演，您畫得真好！

我可是從小就
喜歡漫畫呢。

我也該學怎麼
畫圖嗎？

如果沒成為電影導演的話，
我應該會是漫畫家吧！

122

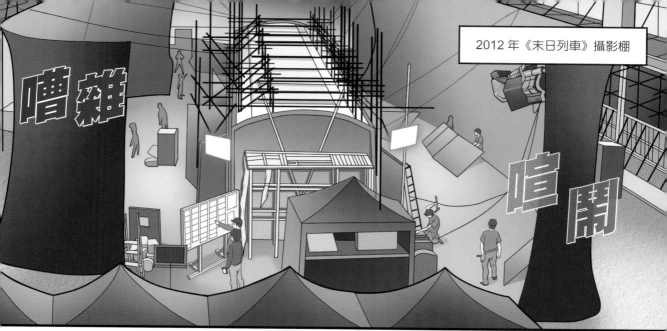

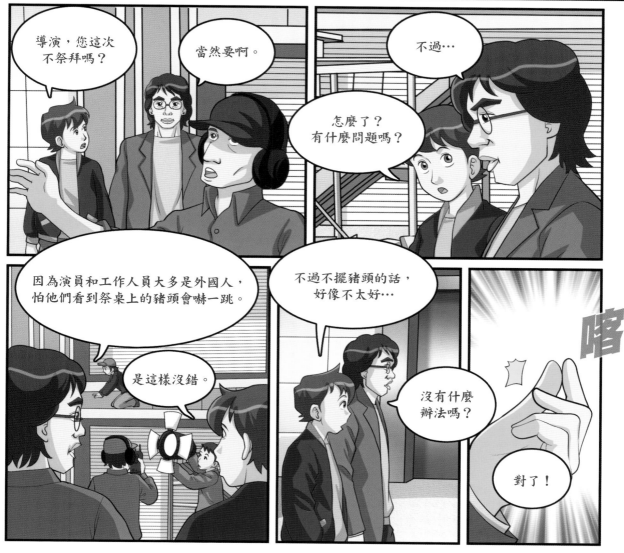

還是導演厲害。

竟然想到用平板代替豬頭！

怕不熟悉我們國家文化的外國人會嚇到，才這樣做的。

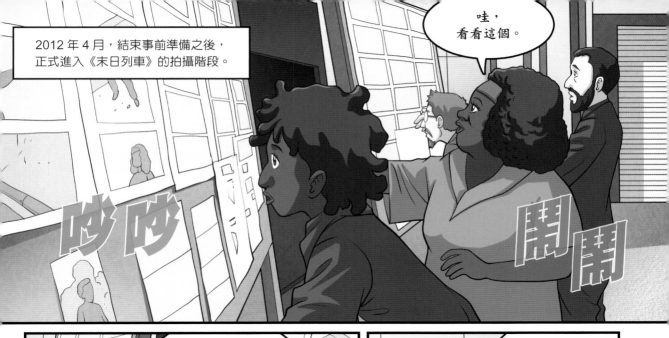

2012 年 4 月，結束事前準備之後，正式進入《末日列車》的拍攝階段。

哇，看看這個。

哆哆

鬧鬧

連演員們的表情和動作…

分鏡表就像已經看到電影一般，畫得非常詳細呢。

每個場面該怎麼拍攝，奉導演都已經清楚地刻劃在腦子裡了。

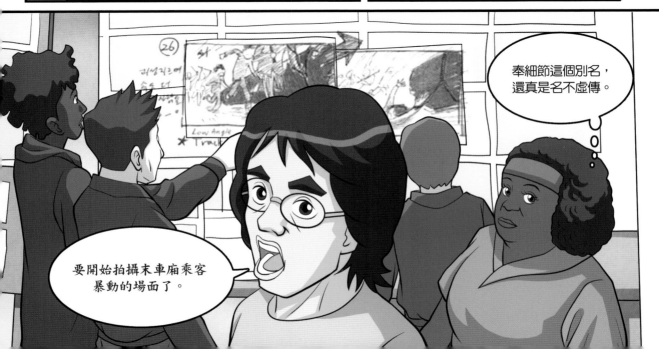

奉細節這個別名，還真是名不虛傳。

要開始拍攝末車廂乘客暴動的場面了。

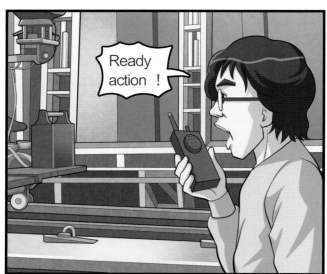

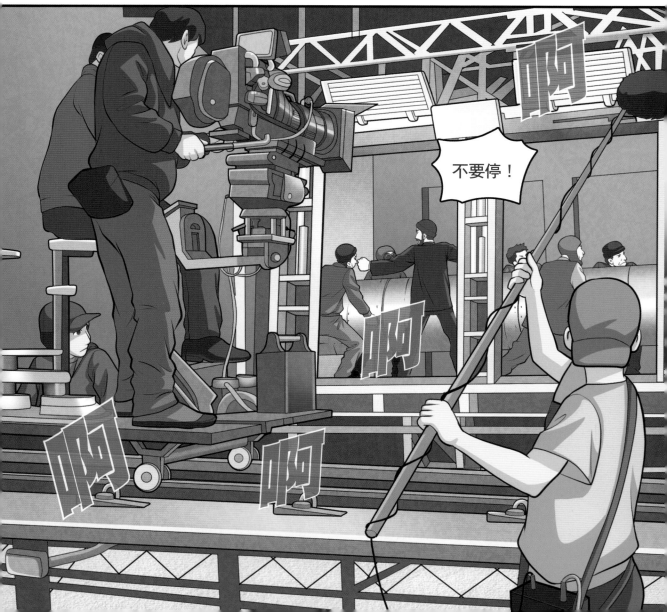

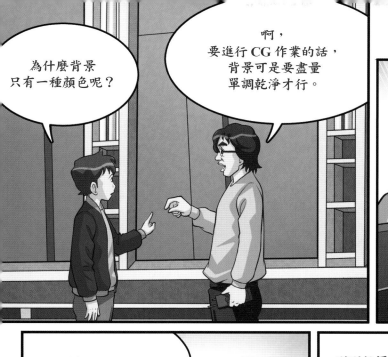

為什麼背景只有一種顏色呢？

啊，要進行 CG 作業的話，背景可是要盡量單調乾淨才行。

卡！

這樣的話就不用進行不必要的拍攝了。

剛剛拍攝的影片編輯好了，要一起看一下嗎？

剛剛拍攝的部分已經編輯好了？

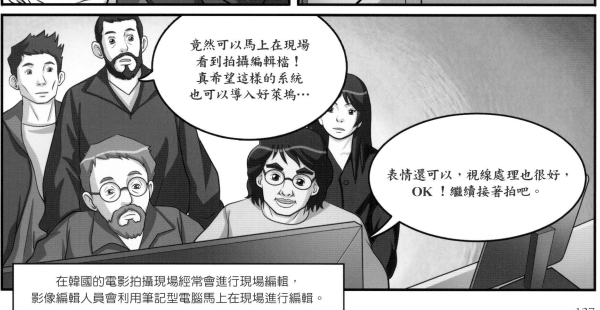

竟然可以馬上在現場看到拍攝編輯檔！真希望這樣的系統也可以導入好萊塢…

表情還可以，視線處理也很好，OK！繼續接著拍吧。

在韓國的電影拍攝現場經常會進行現場編輯，影像編輯人員會利用筆記型電腦馬上在現場進行編輯。

多虧徹底的事前準備，《末日列車》
才得以在短短 3 個月的時間內完成拍攝。

哐哐

哐

嗶

卡！

OK！

接下來
拍攝結尾，
Ready action！

結束了前置作業和製作階段，
接下來只剩下後製了耶？

TOTO，
現在你也能當
電影導演了…

這些都是基本的，
現在只差影像編輯，
再代入聲音，
還有宣傳…

得意

啊，我都知道，
快去準備編輯
作業吧。

《末日列車》拍攝完畢之後，進入了電影製作的
最後一個階段——後製，就是編輯和宣傳的作業。

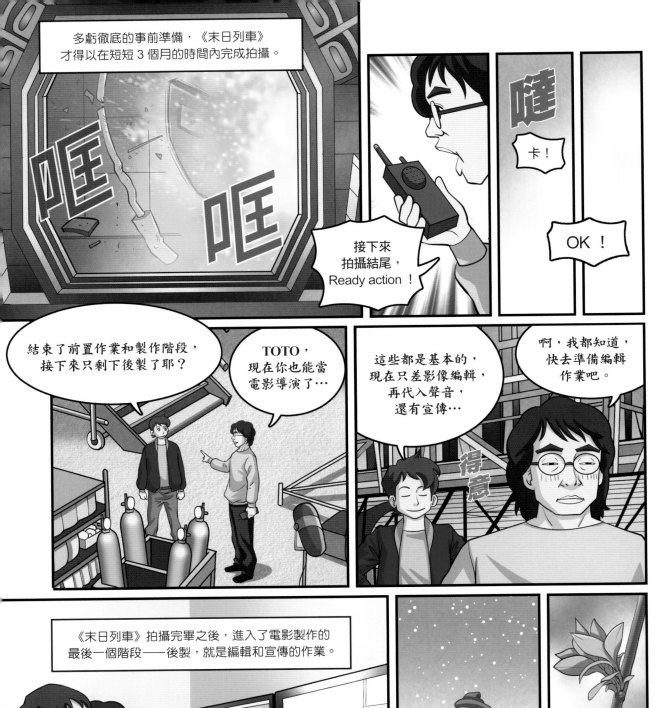

《末日列車》終於在 2013 年夏天，於韓國、北美、法國、日本、東南亞等地上映。

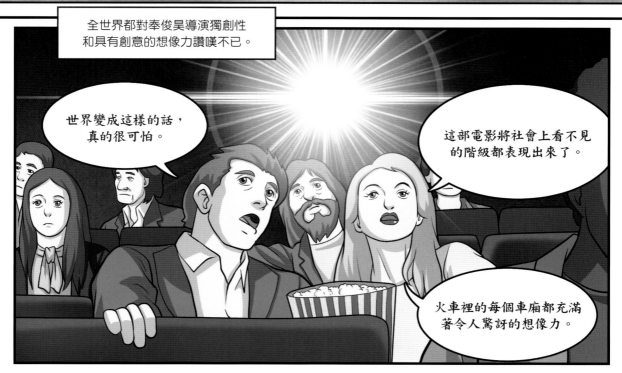

全世界都對奉俊昊導演獨創性和具有創意的想像力讚嘆不已。

世界變成這樣的話，真的很可怕。

這部電影將社會上看不見的階級都表現出來了。

火車裡的每個車廂都充滿著令人驚訝的想像力。

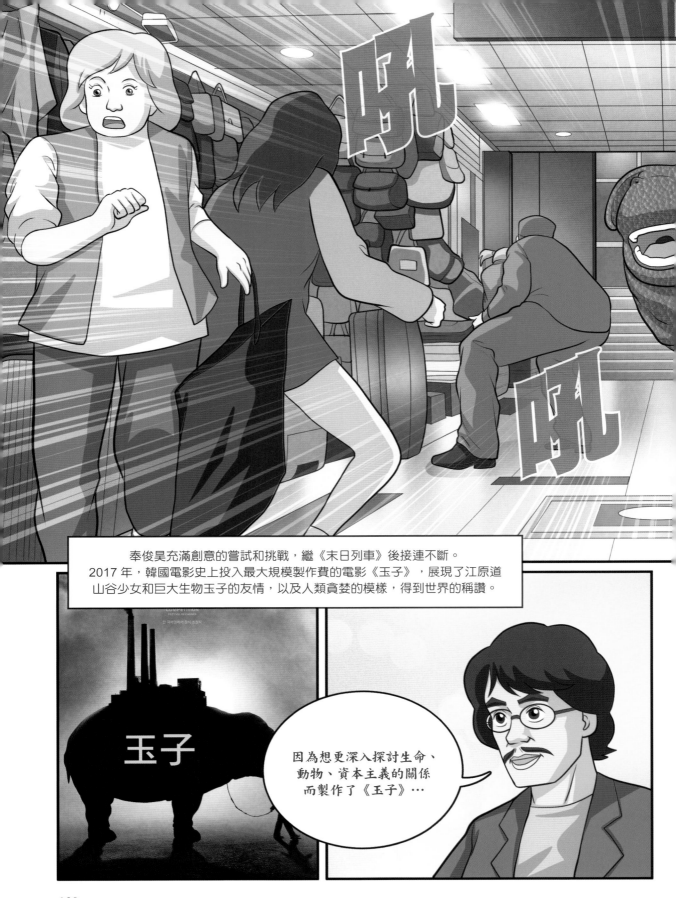

奉俊昊充滿創意的嘗試和挑戰，繼《末日列車》後接連不斷。
2017 年，韓國電影史上投入最大規模製作費的電影《玉子》，展現了江原道山谷少女和巨大生物玉子的友情，以及人類貪婪的模樣，得到世界的稱讚。

玉子

因為想更深入探討生命、動物、資本主義的關係而製作了《玉子》…

玉子！

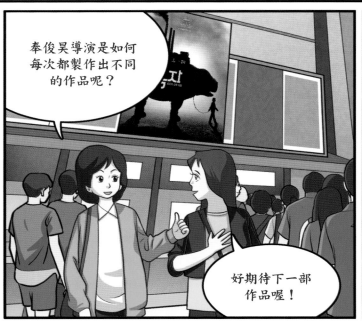

奉俊昊導演是如何每次都製作出不同的作品呢？

好期待下一部作品喔！

下次製作一部關於生活的電影怎麼樣呢…？

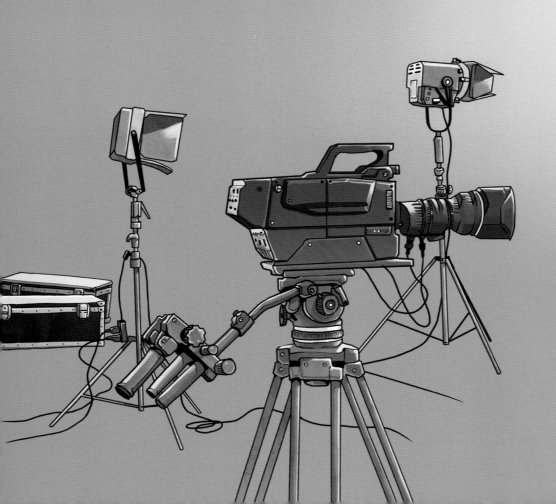

第５章

共處的世界

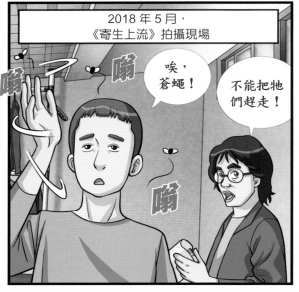

2018 年 5 月，
《寄生上流》拍攝現場

嗡 嗡 嗡

唉，蒼蠅！

不能把牠們趕走！

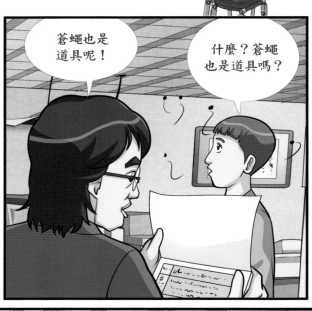

蒼蠅也是道具呢！

什麼？蒼蠅也是道具嗎？

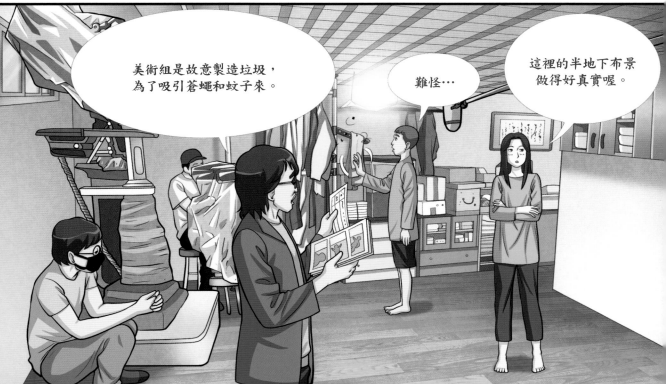

美術組是故意製造垃圾，為了吸引蒼蠅和蚊子來。

難怪⋯

這裡的半地下布景做得好真實喔。

Ready action ！

哦，連接到 Wi-Fi 了！

卡！

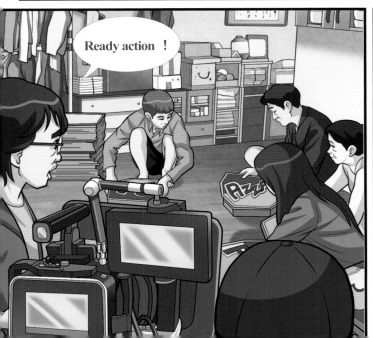

Ready action ！

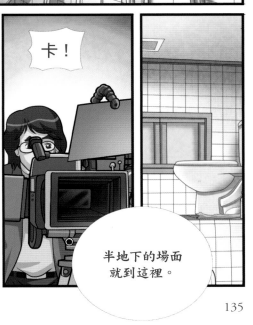

卡！

半地下的場面就到這裡。

135

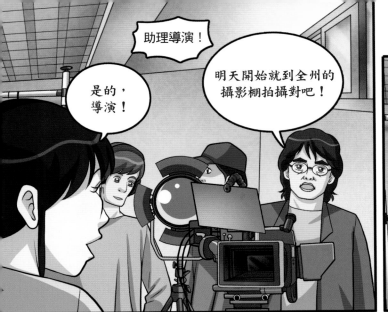

助理導演！

是的，導演！

明天開始就到全州的攝影棚拍攝對吧！

導演。

？

你看，我的腳成了這副模樣。

啊！

怎麼辦呢，應該需要一位動作快速的人跟著去吧？

啊，那帶 TOTO 去怎麼樣？

TOTO！

是，導演！

TOTO，明天開始擔任臨時助理導演怎麼樣？

助理導演…我嗎？

沒問題吧？

全都交給我，因為黴菌的味道，我早就想快點脫離這個半地下攝影棚了。

導演，不過TOTO還…

姑姑，妳怎麼這樣？

再沒多久我也會成為電影導演的。

電影導演？

嘿嘿！我可是報名了這次的智慧型手機電影展呢。

再等一下，新世代的電影導演就會在頒獎典禮上誕生了。

這段時間，為了要成為電影導演，努力向著夢想前進，一定會有好消息的。

又來了！你可別高興得太早。

137

如果在電影節上獲獎，就表示我正式以導演的身分出道了。

那我得要準備一場厲害的派對。

咻 咻 咻

全 州

導演，那裡就是拍攝場地對吧？

咻 咻 咻

哪裡？

前面那個建築物。

咻 咻

天啊！

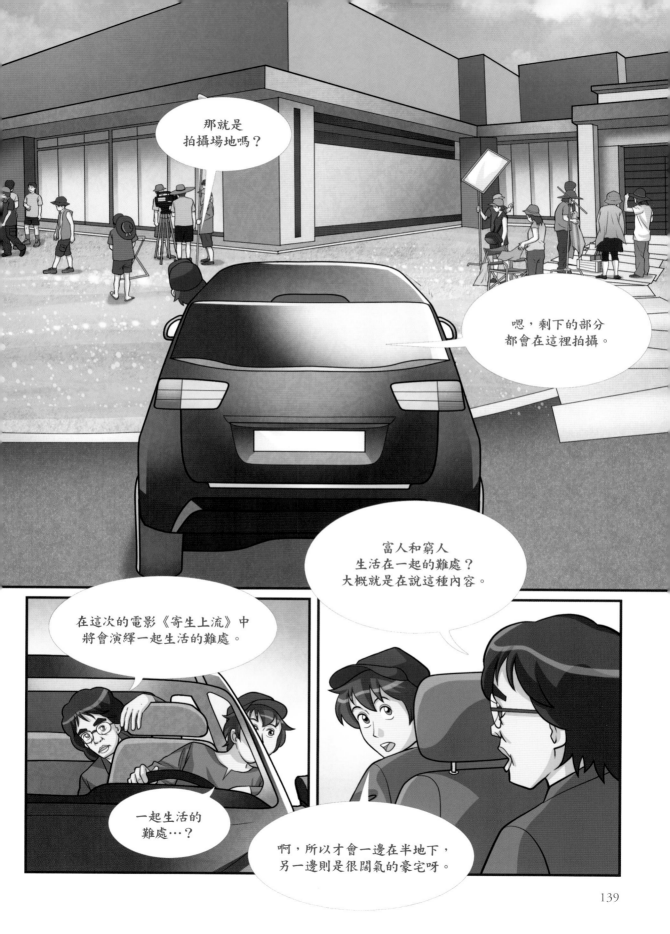

說不定這部電影可以引起全世界觀眾的共鳴。

您是說用獨特的故事引起共鳴…這意思,對吧?

因為貧富差距的問題是現在全世界共通的問題。

沒錯。

電影拍攝結束之後,真希望我也能住一次這種房子。

不過一般來說結束拍攝之後,拍攝場地就會變得很空耶?

唉唉,好可惜。

演員們和工作人員都已經到了呢。

導演,您不下車在做什麼呢?

咦？
導演來了！

導演！今天的拍攝日程定好了，請您看一下。

好，我看看。

導演，2樓的簾子這高度可以嗎？

因為還要做 CG 處理…哦！

導演，請您先看看這個。

家庭主婦的服裝哪個比較好呢？這個感覺比較高級，

這個風格感覺比較實用…

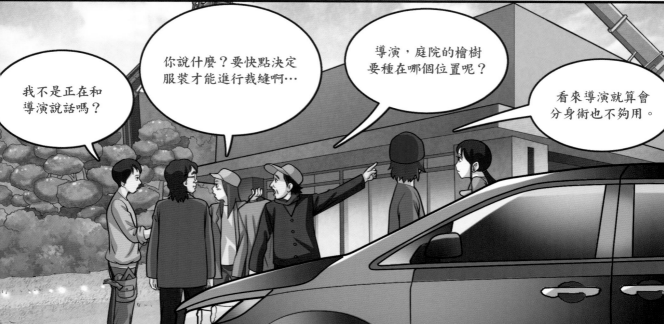

我不是正在和導演說話嗎？

你說什麼？要快點決定服裝才能進行裁縫啊…

導演，庭院的檜樹要種在哪個位置呢？

看來導演就算會分身術也不夠用。

就算有負責的工作人員，還得要這樣請教導演啊。

因為作為現場的總指揮也是導演的工作啊。

導演必須了解整體的進行狀況，才能不浪費工作人員和演員的時間，完成一部好電影。

所以任何一個人都不能出錯，就像齒輪運轉一般。

幹嘛，幹嘛用那種眼神看我？

是誰學偶像跳舞跳到腳踝扭到啊…嗚！

噓！我說過這是祕密吧？

去看看導演吧。

剩下的等上午拍攝完之後，我再檢查。

導演，您還好吧？我好像能理解為什麼你剛剛一直不下車了。

不只這些，拍攝電影的時候，還會有很多事情跟不上計畫。

本來到了拍攝現場，還有許多事情是得按當下情況決定的啊。

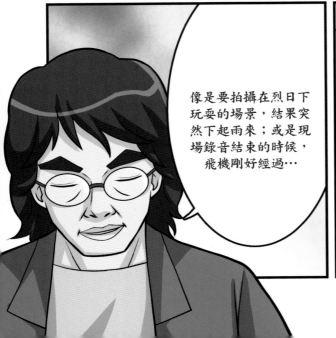

像是要拍攝在烈日下玩耍的場景，結果突然下起雨來；或是現場錄音結束的時候，飛機剛好經過…

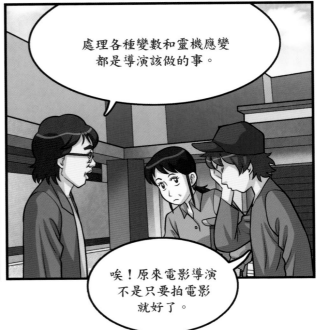

處理各種變數和靈機應變都是導演該做的事。

唉！原來電影導演不是只要拍電影就好了。

導演的角色

在完成一部電影時，導演可以說是引領全體的領導者，想要成為優秀的電影導演，藝術能力固然重要，但是與一起工作的成員溝通的能力也非常重要。那麼，就讓我們來了解一下，成為電影導演需要些什麼樣的特質吧。

引領全體的領導力

指的是在電影拍攝之前所要完成的全部過程。

照明燈稍微靠後一點，攝影機要跟著演員一起跑…

藝術天分和創意

電影導演是編排電影場面的人，為了要拍攝出自己想要的場面，需要綜合協調像是分析劇本、選擇拍攝地點，還有演員的演技和適當的拍攝角度等。

對製作負責的毅力

拍攝現場充滿著各種意想不到的突發狀況，一不小心就會遇到想放棄的情形，這時候就得適當的應對，引導拍攝現場也是導演的角色。另外，在拍攝現場氣氛低落的時候，活躍氣氛也很重要。

接著拍攝基婷去
面試的場面。

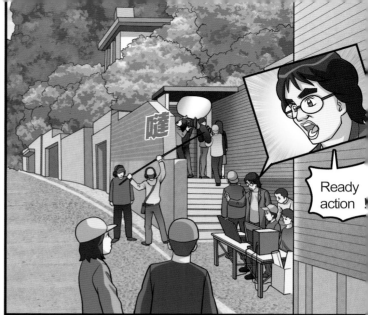

嗤

Ready
action！

潔西卡獨生女，
伊利諾州芝加哥，
系上學長金振慕，
他是你堂哥

動動

動動

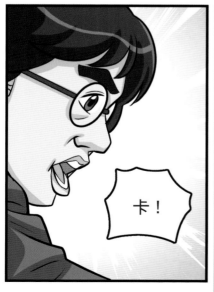

卡！

金將大！

導演怎麼會知道
我的名字？

146

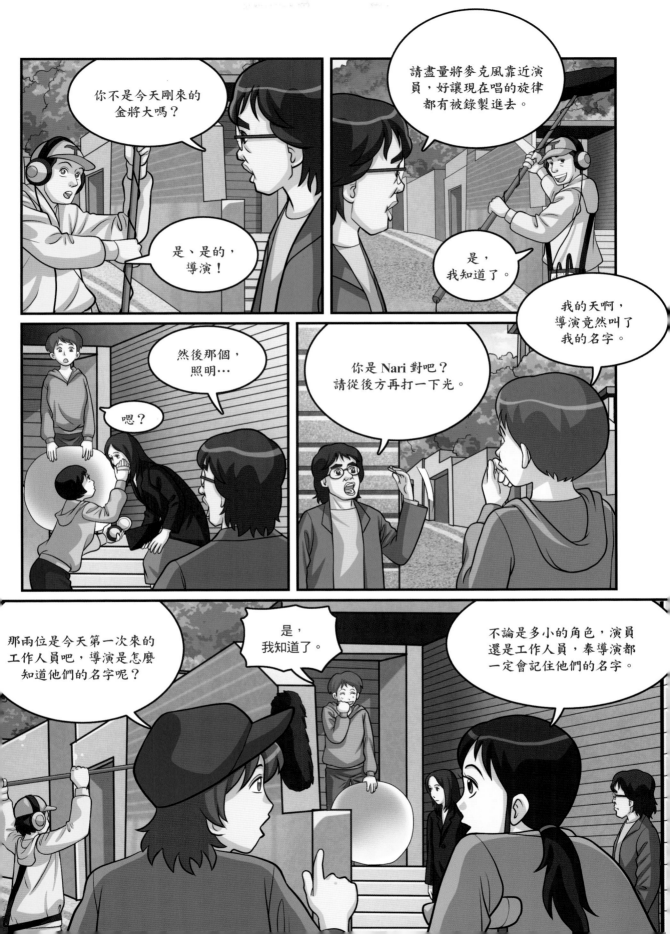

導演還有很多事要忙吧。

無論是誰，不是都會希望被肯定嗎？

所以奉導演才會總是在拍攝現場充滿活力啊。

想要拍出一部電影，要不分你我，團結合作才能拍出好的作品。

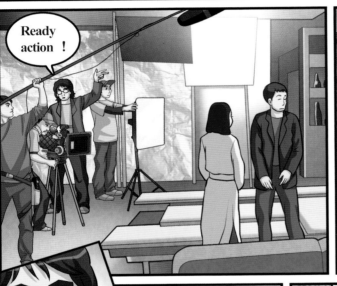

Ready action！

卡！

Ready action！

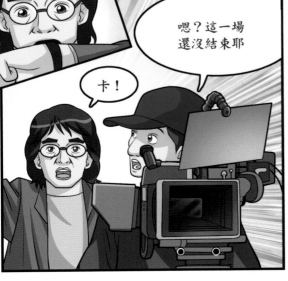

嗯？這一場還沒結束耶

嗯？

卡！

現在不是午餐時間嗎？

不管怎麼樣，那也…

韓正食女士！

韓正食女士又是誰啊？

啊，是負責餐車的人！

TOTO，我們也去吃飯吧

搖頭

搖頭

一跛

一跛

啪

下午的行程很滿，請多給我一點。

盡情地吃吧！食物準備得很充足。

和奉導演共事都可以準時吃飯，實在太棒了。

這樣就不會肚子餓了，哈哈！

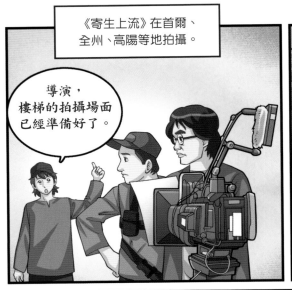

《寄生上流》在首爾、全州、高陽等地拍攝。

導演，樓梯的拍攝場面已經準備好了。

給我好像有無限個階梯要下的感覺。

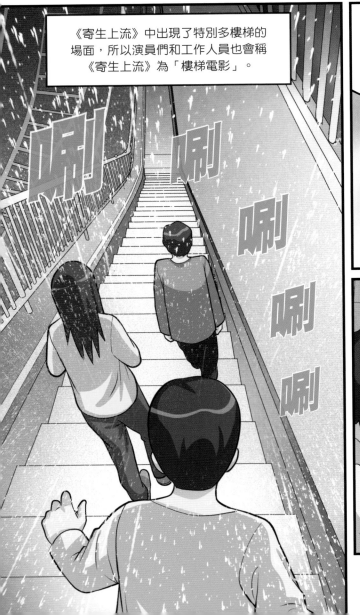

《寄生上流》中出現了特別多樓梯的場面，所以演員們和工作人員也會稱《寄生上流》為「樓梯電影」。

唰

唰

唰

唰

唰

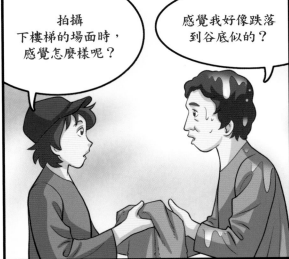

拍攝下樓梯的場面時，感覺怎麼樣呢？

感覺我好像跌落到谷底似的？

奉導演是怎麼找到這麼剛好的拍攝場地呢…真令人訝異。

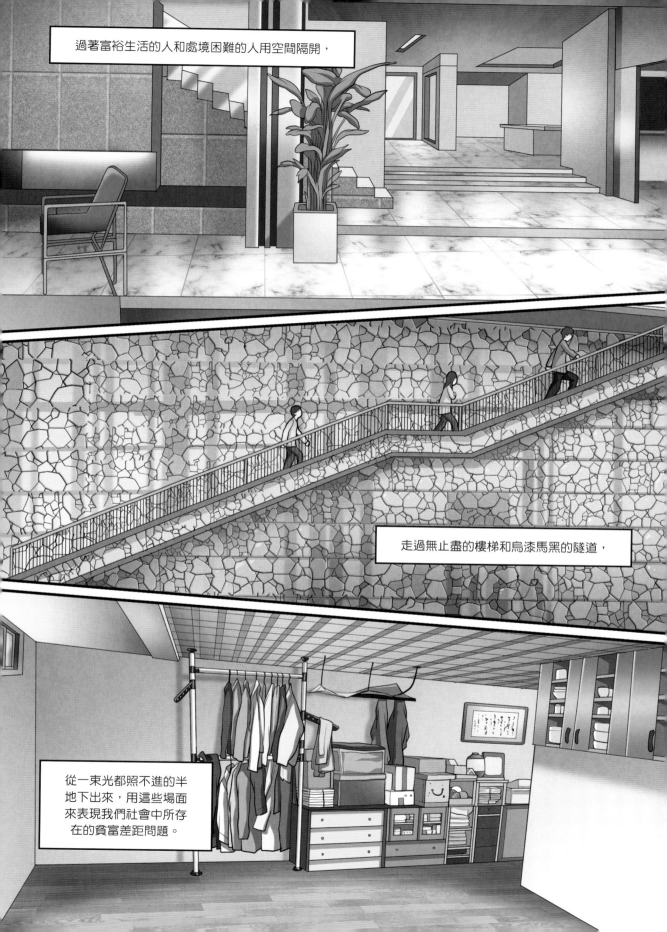

過著富裕生活的人和處境困難的人用空間隔開，

走過無止盡的樓梯和烏漆馬黑的隧道，

從一束光都照不進的半地下出來，用這些場面來表現我們社會中所存在的貧富差距問題。

OK！

電影《寄生上流》有時
搞笑，有時苦澀，
電影中所表現出來的
就是韓國社會的面貌。

就這樣，2018年5月開始拍攝的《寄生上流》於同年9月平安無事地結束了拍攝。

一直到最後的拍攝為止，
這陣子辛苦了。

拍攝全都
結束了嗎？

我還以為結束了會覺
得很輕鬆，沒想到會
這樣高興又捨不得。

我們一起拍張
紀念照吧！

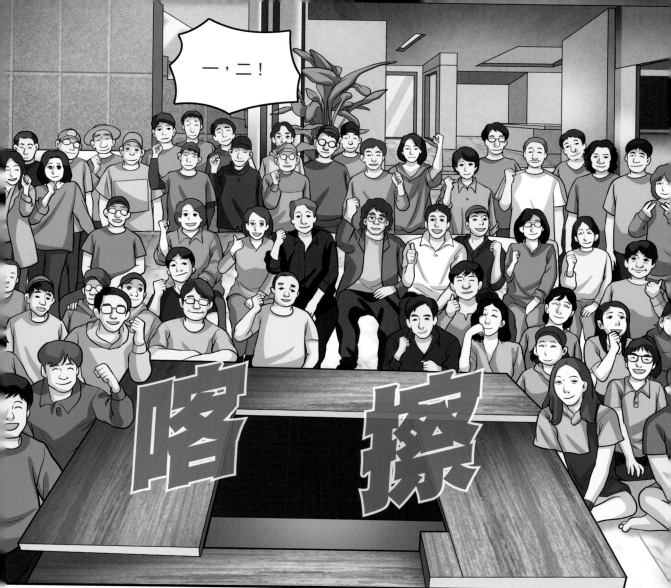

片尾和電影製作參與者

「片尾」指的是在電影結尾出現的製作參與者名單，完成一部電影需要無數名演員和工作人員的合作，只要是有一定規模的電影，通常都會有 100~200 名左右的演員和工作人員參與，像這樣在片尾加入電影製作者的名字，同時也有向協助電影製作的演員和工作人員、團體表達謝意的意思。

TOTO，
怎麼不一起拍照，
在那裡做什麼？

沮喪

早在他得意忘形的
說著自己也是電影
導演的時候，我就
知道會這樣了。

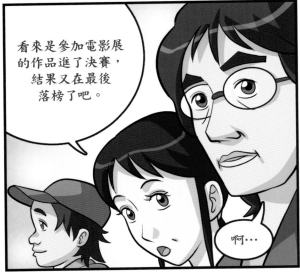

看來是參加電影展
的作品進了決賽，
結果又在最後
落榜了吧。

啊…

拍

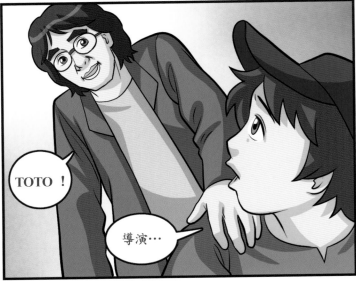

TOTO！

導演…

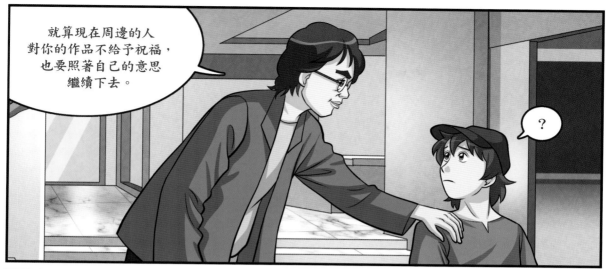

就算現在周邊的人
對你的作品不給予祝福，
也要照著自己的意思
繼續下去。

？

畫面挺好的耶？

滋滋滋

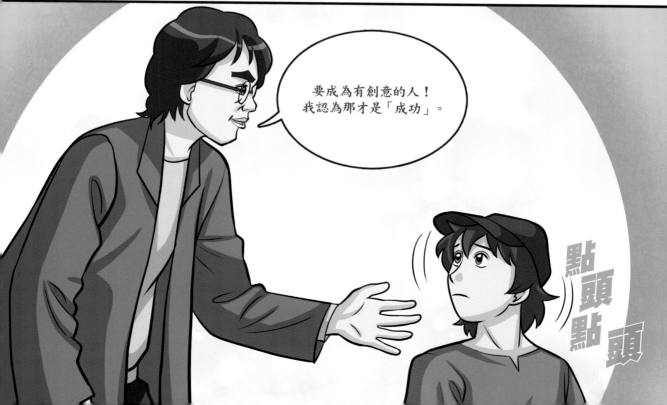

要成為有創意的人！
我認為那才是「成功」。

點
頭
點
頭

I AM
結束之前

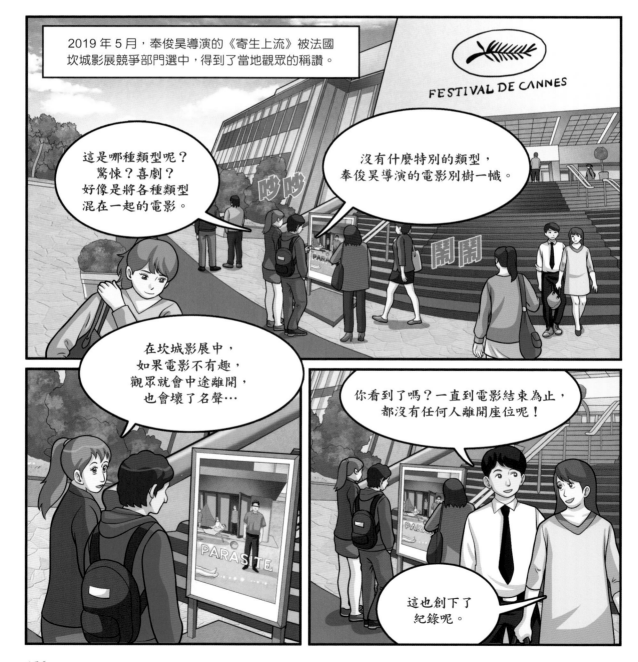

2019 年 5 月，奉俊昊導演的《寄生上流》被法國坎城影展競爭部門選中，得到了當地觀眾的稱讚。

FESTIVAL DE CANNES

這是哪種類型呢？驚悚？喜劇？好像是將各種類型混在一起的電影。

沒有什麼特別的類型，奉俊昊導演的電影別樹一幟。

在坎城影展中，如果電影不有趣，觀眾就會中途離開，也會壞了名聲…

你看到了嗎？一直到電影結束為止，都沒有任何人離開座位呢！

PARASITE

這也創下了紀錄呢。

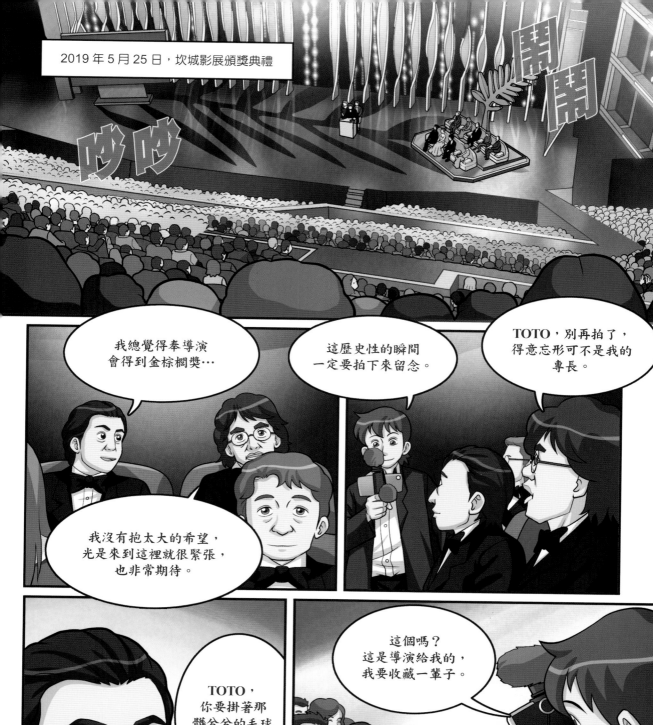

2019 年 5 月 25 日，坎城影展頒獎典禮

我總覺得奉導演會得到金棕櫚獎…

這歷史性的瞬間一定要拍下來留念。

TOTO，別再拍了，得意忘形可不是我的專長。

我沒有抱太大的希望，光是來到這裡就很緊張，也非常期待。

TOTO，你要掛著那髒兮兮的毛球到什麼時候啊？

這個嗎？這是導演給我的，我要收藏一輩子。

托你的福，一直到現在我連個鑰匙圈都沒有。

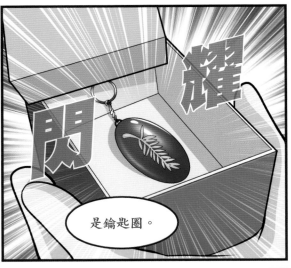

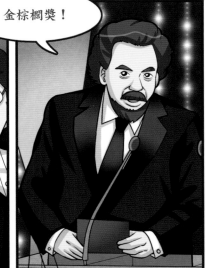

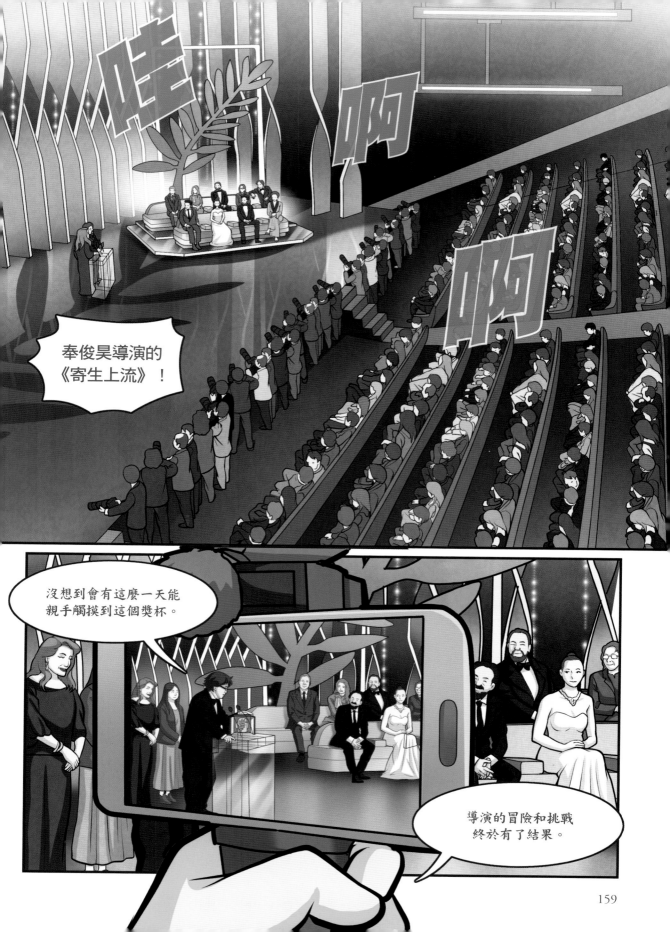

159

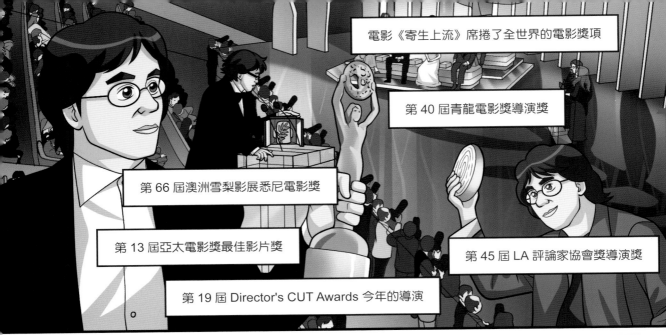

電影《寄生上流》席捲了全世界的電影獎項

第 40 屆青龍電影獎導演獎

第 66 屆澳洲雪梨影展悉尼電影獎

第 13 屆亞太電影獎最佳影片獎

第 45 屆 LA 評論家協會獎導演獎

第 19 屆 Director's CUT Awards 今年的導演

在電影中只出現短短 6 秒的歌曲，也引起了全世界的關注。

潔西卡獨生女，伊利諾州芝加哥～

系上學長金振慕，他是你堂哥～

原本這首歌只是為了劇中演員能在電影中背誦自己的簡介

用《獨島是我們的領土》改編的歌曲…

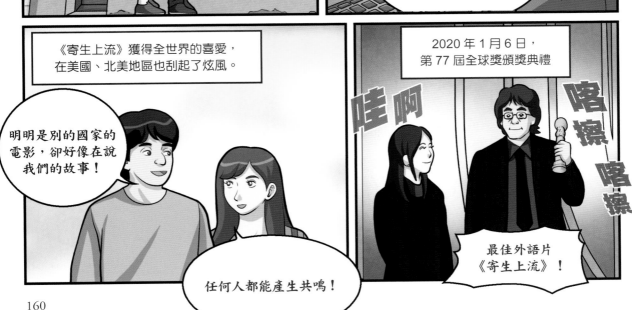

《寄生上流》獲得全世界的喜愛，在美國、北美地區也刮起了炫風。

明明是別的國家的電影，卻好像在說我們的故事！

任何人都能產生共鳴！

2020 年 1 月 6 日，第 77 屆全球獎頒獎典禮

哇啊

喀擦

喀擦

最佳外語片《寄生上流》！

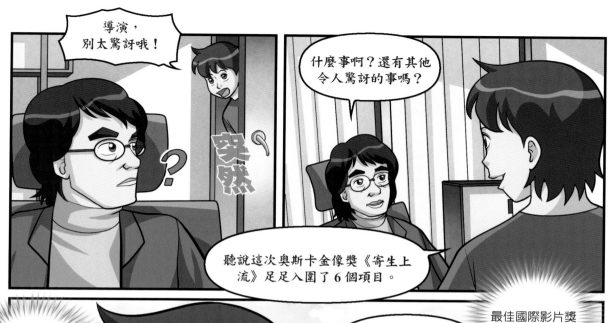

導演，別太驚訝哦！

什麼事啊？還有其他令人驚訝的事嗎？

聽說這次奧斯卡金像獎《寄生上流》足足入圍了6個項目。

最佳國際影片獎

最佳影片獎

奧斯卡金像獎不是和金球獎齊名，是美國兩大電影獎項嗎！

最佳原創劇本獎

最佳剪輯獎

最佳藝術指導獎

最佳導演獎

奧斯卡最佳影片獎近百年的歷史中，從來有不是用英文，而是用韓文製作的電影獲獎過。

希望《寄生上流》能拿到奧斯卡的最佳影片獎…

最佳影片獎？TOTO，別太期待。

導演您這次一定要打破這個紀錄！

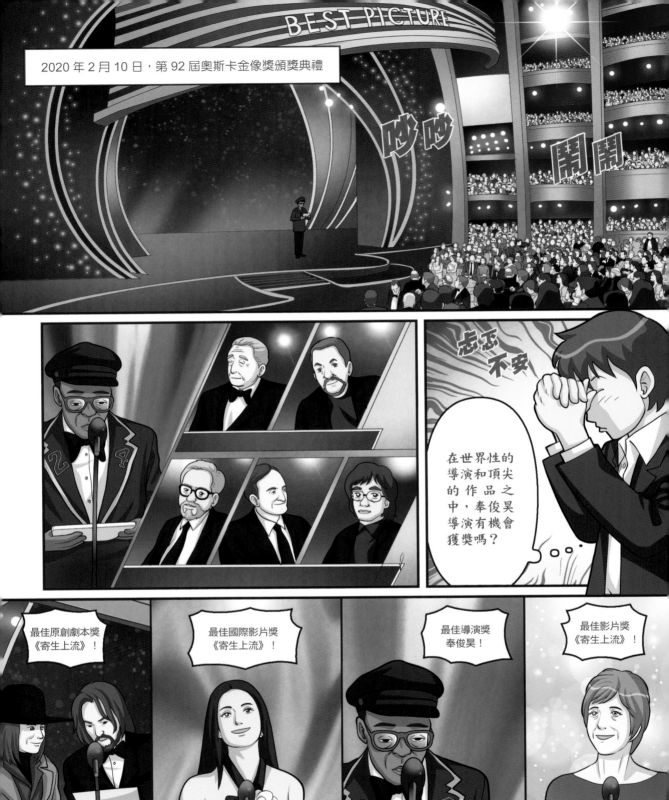

2020 年 2 月 10 日，第 92 屆奧斯卡金像獎頒獎典禮

哆哆

鬧鬧

BEST PICTURE

忐忑不安

在世界性的導演和頂尖的作品之中，奉俊昊導演有機會獲獎嗎？

最佳原創劇本獎《寄生上流》！

最佳國際影片獎《寄生上流》！

最佳導演獎奉俊昊！

最佳影片獎《寄生上流》！

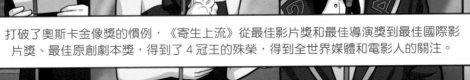

打破了奧斯卡金像獎的慣例，《寄生上流》從最佳影片獎和最佳導演獎到最佳國際影片獎、最佳原創劇本獎，得到了 4 冠王的殊榮，得到全世界媒體和電影人的關注。

INK PUBLISHING　SMART　29
I AM奉俊昊

作　　者	Storybox 스토리박스
繪　　者	崔宇份 최우빈
譯　　者	許文柔
總 編 輯	初安民
責任編輯	游函蓉　宋敏菁
美術編輯	黃昶憲　林麗華
校　　對	游函蓉　宋敏菁

發 行 人	張書銘
出　　版	INK印刻文學生活雜誌出版股份有限公司
	新北市中和區建一路249號8樓
	電話：02-22281626
	傳真：02-22281598
	e-mail：ink.book@msa.hinet.net
網　　址	舒讀網http://www.inksudu.com.tw

法律顧問	巨鼎博達法律事務所
	施竣中律師
總 代 理	成陽出版股份有限公司
	電話：03-3589000（代表號）
	傳真：03-3556521
郵政劃撥	19785090　印刻文學生活雜誌出版股份有限公司
印　　刷	海王印刷事業股份有限公司

港澳總經銷	泛華發行代理有限公司
地　　址	香港新界將軍澳工業邨駿昌街7號2樓
電　　話	852-27982220
傳　　真	852-31813973
網　　址	www.gccd.com.hk

出版日期	2020年9月　初版
ISBN	978-986-387-349-5

定價　　399元

國家圖書館出版品預行編目資料

I AM奉俊昊／Storybox 著／崔宇份 繪
／許文柔 譯--初版．--新北市中和區：
INK印刻文學, 2020.9
面；18.8×25.7 公分. -- (Smart 29)
ISBN 978-986-387-349-5　（平裝）

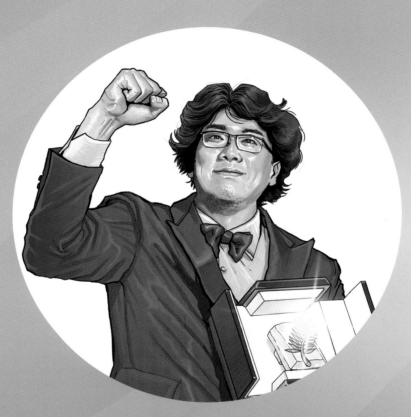

I AM